健康中国之全民健身运动系列丛书

幸福舞起来
——大众广场舞

XINGFU WUQILAI
DAZHONG GUANGCHANGWU

顾　问	张达人	杜爱琴		
主　编	陈瑞琴	李小和		
参　编	周杏芬	张灿灿	韩　雅	张　雯
	孙程燕	庄静洁		
视频及插图	樊世东	陈瑞琴		
示　范	陶　丹	韩雪敏	郭柯雨	陈　漪
	程栗谊	张倩妮	陆心瑜	

苏州大学出版社
Soochow University Press

图书在版编目(CIP)数据

幸福舞起来:大众广场舞 / 陈瑞琴,李小和主编. —苏州:苏州大学出版社,2020.9
(健康中国之全民健身运动系列丛书)
ISBN 978-7-5672-3292-1

Ⅰ. ①幸… Ⅱ. ①陈… ②李… Ⅲ. ①健身舞—基本知识 Ⅳ. ①J722.1

中国版本图书馆 CIP 数据核字(2020)第 162792 号

书　　名:	幸福舞起来——大众广场舞
主　　编:	陈瑞琴　李小和
责任编辑:	刘　海
装帧设计:	吴　钰
出版发行:	苏州大学出版社(Soochow University Press)
出 品 人:	盛惠良
社　　址:	苏州市十梓街1号　邮编:215006
印　　刷:	丹阳兴华印务有限公司
E-mail:	Liuwang@suda.edu.cn　QQ:64826224
邮购热线:	0512-67480030
销售热线:	0512-67481020
开　　本:	787 mm×960 mm　1/16　印张:12　字数:182 千
版　　次:	2020 年 9 月第 1 版
印　　次:	2020 年 9 月第 1 次印刷
书　　号:	ISBN 978-7-5672-3292-1
定　　价:	39.80 元

凡购本社图书发现印装错误,请与本社联系调换。服务热线:0512-67481020

健康中国之全民健身运动系列丛书

编委会

顾　问　王家宏　周志芳

编　委（排序不分先后）

　　　　陈　俊　季明芝　陆阿明
　　　　张达人　陈瑞琴　朱文庆
　　　　宋元平　马　胜　徐建荣
　　　　王正山　张宗豪　王　政

前 言

　　党的十八大以来，以习近平同志为核心的党中央高度重视关心体育工作，亲自谋划推动体育事业改革发展，将全民健身上升为国家战略，广泛开展全民健身运动，推动全民健身和全民健康深度融合。如今，"健康中国，你我同行"的理念已深入人心。而在诸多的健身项目中，一种群众自己唱主角的文化娱乐形式——"广场舞"活动在中国大地上正开展得风生水起、如火如荼，受到广大群众的追捧和喜爱。作为群众文化品牌，广场舞如今已从城区街道、社区跳到乡村的田间地头，逐渐成为城乡精神文化生活新风尚。

　　广场舞为什么这样"火"？

　　一是因为跳起广场舞，老百姓是真快乐。其主角不是歌星舞星，而是老百姓自己；舞台也不再是有限的广场剧院，而是街头巷尾的广场，农闲之余的麦场，广袤的中国大地到处舞姿蹁跹，裙裾飞扬。二是因为广场舞舞出了精气神，跳出了正能量。快乐、可以锻炼身体、可以认识许多新朋友，这是绝大多数受访者认为广场舞带给自己的好处。在城市化发展迅速的今天，冷漠和疏离成为新的社会隐忧，此时出现了这样一种可以让大家走出高楼深院，来到广场公园，放下戒备互相交流的全民业余健身运动，无疑会深受人们的欢迎和喜爱。

　　广场舞为什么这么流行？

　　一是因为广场舞不像其他运动，还需要购置器材才能进行锻炼，只需要一块场地一个音响的广场舞在加入时成本就很低，而且加入的门槛也很低，有无舞蹈

基础的人都可以一起跳，包容性比较强。二是由于条件和时间所限，以前许多喜欢跳舞的人没有条件也没有平台，现在有这么好一个平台，人们当然喜欢跳了。

如今，广场舞凭借其独特的时代魅力得到了迅速普及和发展，丰富了百姓业余精神生活，让人们离开麻将桌酒桌，从麻友酒友变成了舞友，这种凝聚人心、激发活力，维护社会稳定和谐的作用是其他健身运动项目难以做到的。正因为此，2016年国务院颁布的《全民健身计划（2016—2020年）》中，将广场舞列为重点推介的健身运动项目。

本书由苏州大学体育学院和苏州幼儿师范高等专科学校教授共同组织编写。本书从了解广场舞、广场舞健康跳、广场舞天天练、广场舞的创编、广场舞展演套路队形编排以及广场舞运动损伤与防治等方面入手，全书结构新颖、文字通俗，对于书中的动作配有图片、文字说明和视频，具有直观、易学、易练的效果。

本书得以顺利出版，应特别感谢苏州经贸职业技术学院周杏芬、樊世东和苏州幼儿师范高等专科学校张灿灿等老师的大力支持和帮助。本书图片、视频拍摄由苏州经贸职业技术学院樊世东老师完成。为本书图片及视频示范的有苏州大学体育学院研究生陶丹、韩雪敏，苏州幼儿师范高等专科学校学生郭柯雨、程栗谊、张倩妮、陈漪、陆心瑜。

囿于作者水平，本书定有不妥之处，恳请读者批评指正。

目 录

第一章　了解广场舞

第一节　广场舞的起源与发展 …………………………………… 001
第二节　广场舞的概念与分类 …………………………………… 006
第三节　广场舞的特点与健身价值 ……………………………… 009
第四节　广场舞兴起的原因 ……………………………………… 016

第二章　广场舞健康跳

第一节　广场舞的健身原则 ……………………………………… 019
第二节　广场舞的科学锻炼方法 ………………………………… 021
第三节　广场舞科学跳 …………………………………………… 025

第三章　广场舞天天练

第一节　健身操类的基本动作 …………………………………… 035

第二节　民族舞蹈类健身舞基本动作 ············· 063

第三节　广场舞健身热身运动范例 ················· 081

第四节　广场舞健身放松运动范例 ················· 085

第四章　创编广场舞

第一节　广场舞创编原则 ····························· 087

第二节　广场舞创编依据 ····························· 089

第三节　广场舞创编方法 ····························· 093

第四节　广场舞创编过程 ····························· 095

第五章　广场舞展演套路队形编排

第一节　广场舞队形编排的原则 ··················· 097

第二节　广场舞队形编排的方法 ··················· 100

第三节　广场舞队形编排的种类 ··················· 101

第四节　广场舞展演套路队形编排与设计 ······ 103

第五节　广场舞展演套路队形编排存在的问题 ······ 116

第六节　广场舞展演套路队形编排实例 ········· 118

第六章　广场舞运动损伤与防治

第一节　广场舞运动损伤 ····························· 121

第二节　广场舞运动损伤的防治 ··················· 128

第三节　广场舞锻炼或展演中常见的不适宜动作 …………………… 131

第七章　广场舞比赛的组织与裁判

第一节　广场舞竞赛的意义 ……………………………………… 132
第二节　广场舞竞赛的种类 ……………………………………… 133
第三节　广场舞竞赛的内容 ……………………………………… 133
第四节　广场舞竞赛的组织 ……………………………………… 133
第五节　如何组织队伍参加比赛 ………………………………… 137

附件1　广场舞活动中常见问题简答 …………………………… 138
附件2　《广场舞竞赛规则》 ……………………………………… 146
附件3　《2017—2020全国广场舞竞赛评分规则》 ……………… 171

第一章 了解广场舞

第一节 广场舞的起源与发展

广场舞是在音乐的伴奏下，在特定区域通过操、舞等多元化运动形式，结合风格各异的舞蹈表现形式，进行体育锻炼、娱乐身心的大众健身运动。广场舞因其对场地、参与者及设施的要求相对较低，但健身娱乐价值较高而受到广大群众的青睐。近年来，随着人们生活水平的提高、健身意识的增强及交流互动的增加，广场舞在不知不觉中已经风靡全国。

一、广场舞的起源

广场舞是一种古老的舞蹈形式，起源于人们的劳动生活。据艺术史学家考证，人类最早产生的艺术是舞蹈，而广场舞又是舞蹈之母。原始先民在击退了野兽的凶猛进攻后，一些有血缘关系的人会聚集在一片空地上庆祝；如果出现了天灾人祸或要预卜事情的吉凶，则几乎整个部族的人都会在图腾物前的空地上顶礼膜拜、呼号舞动，这些都是广场舞蹈的雏形。到了原始公社后期，即尧、舜、禹时代，广场舞有了较大的变化，人们更加注重动作的丰富性，在伴奏上添加了一些简单的旋律，服饰也从自然物的随意遮盖变得具有某种象征意义。特别自夏启时起，出现了专门为奴隶主创造的大型表演性广场舞蹈艺术，此时的广场舞蹈具有自娱与娱人的功能。

经过近千年的发展，广场舞已深深扎根于广大群众的社会生活，这种产生于

人民群众的舞蹈越来越受到人们的喜爱。现在人们的生活水平提高了，更多的人乐于在闲暇时间加入广场舞的队伍，丰富业余生活，强身健体。

二、广场舞的发展

（一）秧歌

作为民俗文化的一种表现形式，秧歌在不同历史时期具有不同的艺术风格，反映不同时代的发展特征和历史特色。1940年以前，秧歌祭祀作用明显，迷信色彩浓厚，因有别于宫廷艺术，得不到统治阶级的重视，所以其发展速度比较缓慢。1942年，受新文艺思想的影响，新秧歌运动在陕甘宁边区掀起了一股热潮，此时的秧歌舞也得到了快速发展。比如抗日战争和解放战争时期，秧歌承载了政治宣传使命。利用秧歌的聚众功能，宣传党的政策和纲领，是抗日宣传的重要形式。1942年毛泽东《在延安文艺座谈会上的讲话》发表之后，陕甘宁边区掀起了一场轰轰烈烈的新秧歌运动。陕北边区文艺工作者对当地的传统秧歌进行创新，创造出了具有革命内容和时代精神的秧歌剧。解放战争时期，"胜利秧歌"走遍祖国大江南北，成为见证历史的红色记忆。1949年中华人民共和国成立后，新秧歌以陕北"踢场子"秧歌为基础，凸显了秧歌节奏充实强劲、步伐雄健豪迈、甩臂自由潇洒以及舞蹈姿态昂首挺胸的特点，成为朝气蓬勃的时代正气歌。

秧歌表演不再局限于传统节日时进行，各种欢庆集会都有秧歌表演。今天的秧歌主要分为四大流派：陕北秧歌、东北秧歌、山东秧歌和河北秧歌。受地域、环境以及民俗风情影响，各流派具有鲜明的特色和标志性动作，承载了不同的文化故事和风土人情。秧歌不再是单纯的民间娱乐，而是乡村民众接受政治教育、理解

革命话语、表达政治意愿的途径。

(二) 广播体操

1951年11月24日,第一套广播体操公布。同日,中华全国体育总会筹备委员会、中央人民政府教育部、中央人民政府卫生部、中央人民政府革命军事委员会总政治部、中国新民主主义青年团中央委员会、中华全国总工会、中华全国民主妇女联合会、中华全国民主青年联合会和中华全国学生联合会9个单位发出了《关于推行广播体操活动的通知》。同时,中央人民政府新闻总署广播事业局和中华全国体育总会筹备委员会联合决定,在中央人民广播电台和各地人民广播电台举办广播体操节目,带领全国人民做操。1951年11月25日,《人民日报》发表了中华全国体育总会广播体操研究小组的文章《大家都来做广播体操》。中央人民广播电台的广播体操节目从1951年12月1日开始播放,各地人民广播电台陆续开始播放。每天喇叭一响,千百万人随着广播乐曲做操,这是中国历史上破天荒的新鲜事。从1951年中华人民共和国第一套成人广播体操颁布开始,迄今为止我国已经先后颁布了9套成人广播体操。广播体操的历史是中国群众体育运动历史的缩影,更蕴含着一代又一代中国人的青春记忆。回首广播体操60多年来走过的路程,或许更能帮助我们理解体育的根本宗旨:让更多的人在运动中强身健体。

广播体操与广场健身舞有很多的相似之处,两者都是群众参与性较强的健身运动,它们都随着音乐节奏进行运动健身,活动场地的选择基本一致,都红极一时且方兴未艾。广播体操在学校的开展优于广场健身舞,但广场健身舞相比广播体操多了自己的自由与随意性以及音乐、舞蹈选择的多样性,广播

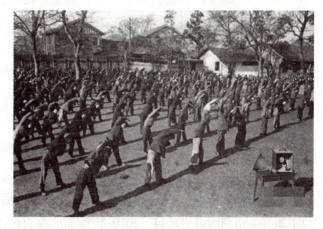

体操的存在为广场健身舞的发展奠定了坚实的基础。

(三) 交谊舞

在改革开放第一年的除夕夜,人民大会堂的联欢会上第一次出现了消失多年的交谊舞,针对"封、资、修"的长达十几年的"舞禁"从此解除了。改革开放给中国带来的不仅是经济的发展,还有思想的开放。被封闭多年的交谊舞在我国一些大城市逐渐流行起来,无论是青年人还是老年人,越来越多的人在公园和街头跳起了交谊舞。改革开放前,受封建思想的影响,很多年轻人没有接触和交流的机会,交谊舞的盛行给年轻人带来了更多交流的机会。20世纪80年代,人们参与交谊舞更多的是为了增加与社会接触交流的机会,缓解工作压力。目前,交谊舞已发展成广场健身舞的重要形式之一,深受广场健身舞参与者的喜爱,他们在舞蹈中锻炼身体、缓解压力、愉悦身心、广交朋友、排解寂寞。

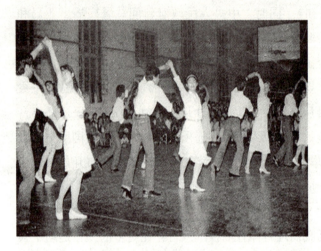

(四) 现代广场舞

现代广场舞是20世纪90年代末在中国内地兴起的一种舞蹈形式。它在社会经济快速发展,人民对健康、交流的需求日益旺盛的现实需求下应运而生。当前在政府的引导下,广场舞风靡大江南北,已成为一种现象级的全民健身活动。据20世纪80年代末统计,全国各地30万个晨练、晚练辅导站,沈阳、长春等地的大秧歌队,每天早晚都活跃在街头和广场。1999年,中央电视台综合频道推出《闻鸡起舞》栏目,将健身手段融入舞蹈元素,随后又推出秧歌、民族韵律操、拉丁舞等一系列的健身项目。2010年10月,来自湖南株洲9个县市区的1500余名广场舞爱好者代表欢聚炎帝陵,启动"株洲全民健身万人广场舞表演大赛"

仪式暨炎帝陵祭祖典礼。启动仪式上，16个广场舞节目充分展示了广场舞的集体性、娱乐性与艺术性，节目包括由1500名演员表演的《红色娘子军》，其队形变化之巧妙，令人赞叹。参演者多为40岁以上的中年人，还有鹤发童颜的老者，他们精神饱满，心情愉快。2011年10月，四川省为向国庆62周年献礼，举办了企业赞助的"健康跳起来"大型广场舞比赛，仅重庆区预赛就有22支参赛队伍。各队不仅积极筹备，刻苦训练，还在服装、舞蹈技巧上下足了功夫，充分展示了各代表队积极向上的精神面貌以及卓越的团队合作精神。2012年12月，江苏卫视主办、定位于普通市民、吸引全国各地500多支广场舞团队参赛的大型公益健身类节目《最炫民族风》受到全国各地爱好者的瞩目和好评。2012年5月，河南电视台电视剧频道、东方今报联合主办的《幸福跳起来》暨首届河南广场舞大赛在平顶山开幕，来自河南各区县的代表队伍纷纷展示了河南人民的风采。2015年11月7日上午，由红舞联盟组织的18431人在中信国安天下第一城跳起改编版的广场舞《小苹果》，创造了世界最大规模排舞（单场地）纪录。2016年12月4日，由国家体育总局体操运动管理中心、开化县人民政府主办，全国排舞广场舞推广中心、开化县文化旅游委员会承办的"创本杯"2016舞动中国—全国首届广场舞大赛在浙江衢州开化占旭刚体育馆圆满落幕。来自全国各省市的50余支队伍共千余名参赛运动员给观众带来了一场精彩绝伦、震撼人心的体育文化盛宴。2017年11月27日至28日，由国家体育总局体操运动管理中心、杭州市体育局、杭州市滨江区人民政府主办，全国排舞广场舞推广中心承办的2017年"舞动中国—广场舞联赛"总决赛在杭州市滨江体育馆举行。来自全国各省市的38支队伍共601名参赛选手齐聚杭州，以最饱满的热情，最佳的状态，跳出了最美的风采。2018年9月15日，由国家体育总局体操运动管理中心、全国排舞广场舞推广中心、武汉市体育局、武汉市江夏区人民政府主办，武汉市江夏区文化局、全国排舞广场舞推广中心湖北省中心承办的2018年"舞动中国—广场舞联赛"总决赛在武汉江夏体育馆广场隆重开幕。此次比赛吸引了来自浙江、山东、江苏、湖北、湖南、江西、四川、重庆、广东、陕西、青海等省份25个城市的广场舞精英参赛，共计有61支队伍，1000余名运动员。

目前广场舞的发展趋势主要有以下几个方面：一是排舞的引入、体育舞蹈的快速发展和民间舞蹈的挖掘，必将对广场舞的内容产生积极的影响，并迅速丰富起来；二是广场舞发展到今天，它的健身功能将得到进一步凸显；三是在生活水平不断提高，但经济收入还不够丰厚的当今社会，广场舞必将成为更多人休闲锻炼的首选形式；四是广场舞丰富的价值内涵将吸引更多的学者对其进行深入研究，进而推动广场舞更好更快地发展。

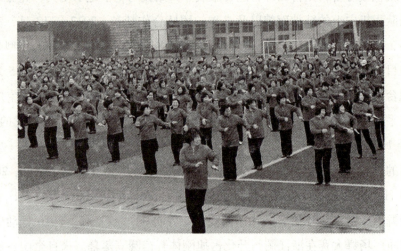

第二节　广场舞的概念与分类

一、广场舞的概念

《2017—2020 全国广场舞比赛评分规则》将广场舞定义为：广场舞是一项在音乐伴奏下，在特定区域通过操、舞等多元化运动形式，结合风格各异的舞蹈表现形式，达到加强体育锻炼、娱乐身心的大众健身运动。

国家体育总局社会体育指导中心、中国社会体育指导员协会《全国广场舞竞赛规划（试行）》中将广场舞定义为：广场舞是一种在宽敞场地上通过健身操类、舞类等健身方式，在音乐伴奏下结合徒手或持轻器械等动作，开展的具有健

身功效与审美情趣的群众性集体运动项目。

二、广场舞的分类

根据广场舞活动的目的和所要解决的主要任务，广场舞可分为健身性广场舞、竞技性广场舞、表演性广场舞三大类。（图1-1）

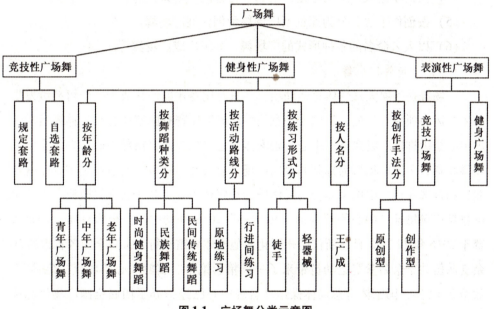

图1-1　广场舞分类示意图

（一）健身性广场舞

健身性广场舞是集健身、娱乐、防病于一体的群众性普及性健身运动项目，不同年龄的人都可以参加学习和锻炼。健身性广场舞的主要目的在于健身，通过锻炼身体，增强体质，促进身体全面发展，提高工作能力。健身性广场舞可进行以下分类：

（1）按照年龄，分为老年广场舞、中年广场舞、青年广场舞等。这类广场舞可称为年龄系统广场舞。它是根据不同年龄阶段的人的生理、心理、体态、体能等特征，有针对性地编排的广场舞。

（2）按练习形式，分为徒手广场舞、持轻器械广场舞（这些轻器械主要有花球、扇子、拐杖、手鼓、扇子、手绢、筷子、竹板等）。

（3）按舞蹈种类，分为时尚健身舞蹈（如拉丁舞、体育舞蹈、排舞、爵士舞、街舞、健美操、东方舞）、民族舞蹈（如新疆舞、傣族舞、藏族舞、蒙古舞、黎族舞等）、民族传统舞蹈（如太极拳、秧歌等）。

（4）按活动路线，分为原地广场舞、行进间广场舞。

（5）按创作手法，分为原创型广场舞和创作型广场舞。

（6）以人名命名的各种形式的广场舞，如王广成广场舞等。

（二）竞技性广场舞

广场舞是一项大众性体育运动项目，只有比赛才能使其成为一个可持续发展的体育运动项目。目前，我国大型竞技性广场舞比赛有国家体育总局体操运动管理中心全国排舞广场舞推广中心、国家体育总局社会体育指导中心举办的全国广场舞联赛、全国广场舞锦标赛和全国广场舞总决赛等赛事，赛事组别主要是规定曲目和自选曲目。由国家体育总局体操运动管理中心、开化县人民政府主办，全国排舞广场舞推广中心等承办的"创本杯"2016舞动中国—全国首届广场舞大赛于2016年12月2日在浙江衢州开化占旭刚体育馆举行，来自全国各省市的50余支队伍共千余名参赛运动员带来了一场精彩绝伦、震撼人心的体育文化盛宴。截至2019年，国家体育总局体操运动管理中心已经举办了四届全国广场舞总决赛。广场舞作为一种亲民乐民的健身方式，不仅丰富了人们的生活、延展了生命的宽度和厚度，而且引领了新消费，撬动了社会资本，促进了体育与旅游、健康、娱乐、文化等多个产业领域的融合发展。

竞技性广场舞以竞技为目的，有严格的竞赛规则和评分方法，如对各队参赛人数、年龄、比赛场地、比赛时间、参赛服装、编排的队形、自编套路成套动作的时间等都有严格规定。竞技性广场舞的主要目的就是"竞赛""取胜"，因此在动作的设计上强调新颖性、多样化。新颖、独特而有创意的队形及其巧妙流畅的变化会令广场舞比赛更具艺术性和观赏性。

(三) 表演性广场舞

表演性广场舞介于竞技性广场舞和健身性广场舞之间。表演性广场舞主要是在某种活动、某种场合如节日庆典中进行表演，是观赏性、娱乐性较强的体育项目。

第三节 广场舞的特点与健身价值

一、广场舞的特点

（一）形式的多样性

广场舞的多样性主要表现在其表现形式、内容、参加者的年龄、职业、参与人群等方面。目前，广场舞的内容有现代舞、交谊舞、秧歌、排舞、街舞、腰鼓、健身操、芭蕾、民族舞等。为了满足人们健身活动的多重需要，广场舞的音乐数量和种类繁多，这也进一步促进了广场舞多样性的发展。广场舞形式多样的原因大致有三个方面：一是地域习俗不同；二是加入的民族舞风格不同，各民族不同的历史、风土人情、自然条件造成了各民族民间舞蹈的风格特点；三是文化背景不同，受文化传统、审美意识和风俗信仰等的影响，产生了丰富多样的广场舞艺术表现形式。

（二）广泛的群众性

广场舞已不单是女性为了减肥而从事的简单运动，它适用于所有人群，练习形式多样，多以徒手进行锻炼，不受场地、环境、气候等条件的影响，无论是在公园、大街小巷还是在家里，都能很好地进行广场舞的锻炼。同时，参加者还可以根据自己的身体状况选择不同强度的广场舞进行练习，如身体素质较好并且有意进一步提高训练水平的年轻人，可以选择难度较高、运动量较大的广场舞进行练习，所以说，广场舞具有一定的群众性和适应性。

（三）场地的开放性

广场舞的开放性主要表现在以下三个方面：一是场地开放。由于广场舞的参

与者众多且随意性较强,因此,广场舞一般都是在街边宽敞地带、公园、广场等开阔的地方开展,这些地方都是露天开放的。二是舞蹈形式开放。这一特征主要是由广场舞的随意性所决定的。广场舞一般都是在空旷的地方进行,没有剧场"三堵墙"的狭小空间限制,也没有观众和演员的界限,表演者和观赏者之间、锻炼者和锻炼者之间以及锻炼者和教练之间可以随时交流。锻炼者可以随时停下来去做别的事,观赏者也可以随时加入表演队伍。三是社会作用开放。娱乐和健身是广场舞的主要目的,这两种目的会自然而然地把人们吸引到一定的社会秩序中,使人们尽情地通过舞蹈来释放自己,以最直接、最朴实的形式表达对未来美好生活的向往与追求。自由开放的广场为人们走出封闭的单门独户,建立和谐融洽的人际关系提供了空间,既有助于满足人民群众健康快乐的需求,也有助于社会的和谐稳定。

(四) 参与的集体性

目前,我国的广场舞表演形式比较自由,动作比较简单,参与广场舞的人数少则几十人,多则几百人、几千人不等,并且在宽阔的场地中大多不用单人舞、双人舞或者三人舞的形式来表演,而以集体舞的形式出现。广场舞作为一项广泛性、群众性的舞蹈形式,其主要目的是吸引更多的人参与其中,帮助广大群众强身健体,促进基层文化建设。所以,广场舞一般是以集体舞的形式作为表现手段,这也是广场舞的一大特点。

(五) 活动的自发性

广场舞的活动场所主要是在广场、社区空地等空旷的地方。很多市民自发组织跳广场舞的活动,甚至自掏腰包买设备,虽然没有正规的场地,但广场舞所需的音响、激光彩灯等设备一应俱全。在此带动下,跳广场舞的市民越来越多,主动集资添置所需设备的人也越来越多。团队中不少人还主动从网上看视频学习舞蹈,甚至到外地"取经",学会后教大家,这样一来广场舞的种类也变得越来越多。参与者为了集体的健康和娱乐,不计报酬,负责带音响设备的几乎不会缺席,他们的积极付出带动了市民甚至是一个城市的舞动。

(六) 精神的自娱性

自娱性是广场舞的主要特征，人们参与广场舞并不要求名利，完全是为了愉悦身心。参与者闻歌起舞，载歌载舞，身心愉悦，不但可以健身，而且有助于释放压力，使心灵舒展，达到身心健康的效果。广场舞作为一种大众健身项目，既可在大小聚会中自娱自乐，又可作为表演项目群体共舞，还可作为比赛项目进行比赛。在广场舞表演中，多彩多姿的舞步，多变的造型，美妙的音乐，随时都会带给人们耳目一新的感觉，激发人们的参与。

(七) 健身的实效性

广场舞健身的实效性主要表现为：

(1) 跳广场舞对人体的肌肉、骨骼、关节、韧带均有良好的刺激，持之以恒可促进骨骼的生长，使其骨质更为致密、结实。

(2) 跳广场舞有助于改善消化系统机能能力。跳广场舞时的髋部活动比较频繁，不但可使参与者的腰腹肌和骨盆肌得到锻炼，而且还加强了其肠胃的蠕动，从而增强了消化功能，有助于营养的吸收和利用。

(3) 跳广场舞可以有效地改善三围的比例，降低体脂的成分和比重，增加瘦体重，使得人体的各个部位都得到有效的锻炼，从而使锻炼者能够拥有更好的形体美。

(4) 广场舞是一种有氧运动，长期跳广场舞可以提升心肺功能。练习广场舞可使人们在轻松、愉悦的环境中加强人与人之间的交流，抒发感情，加强合作，消除紧张、郁闷、失落的情绪，增强人们的社交能力。

总之，广场舞具有健身、健美、健心、健脑的实效性。

三、广场舞的健身价值

(一) 增强体质

广场舞是一项有氧运动。经常进行广场舞练习，参与者的心血管和呼吸系统都能得到良好的锻炼，它能改善参与者的心肺功能、加速新陈代谢过程、促进消化、消除大脑疲劳和精神紧张，从而增强体质、增进健康、延缓衰老、提高人体

的活动能力。

广场舞本身是一种健身舞，其动作幅度较小，比较适合中老年人健身。在广场舞的练习过程中，参与者的四肢、头颈、腰肌等多个身体部位都能得到一定程度的活动与锻炼，对促进身体健康和缓解身体疲劳的效果非常显著。通过运动，可以提高参与者韧带和关节的活动范围，增强韧带的弹性和关节的灵活性，并能有效地增大肌肉力量，促进身体各项机能的正常运行，提高身体素质，增强免疫力。同时，长时间的有氧运动还能提高人体的基础代谢率，减少体内的多余脂肪，从而达到控制体重的目的。长期坚持广场舞的锻炼，参与者身体的协调性、灵敏性、柔韧性、平衡能力、力量和反应速度，均能得到明显的改善和提高。

（二）增强心肺功能

有这么一些人，经常觉得自己四肢酸软无力，腿沉，犯困，一点儿都提不起精神，有时候还觉得心慌气短，喘气急，气老是不够用似的。这类人无论是上楼梯、追巴士还是爬山，总是力不从心，实际上，这些症状表明其心肺功能下降了。当今，心肺功能下降不仅仅是老年人的"专利"，中年人、青年人，甚至是中小学生，都存在心肺功能明显下降的情况。那么，怎么知道心肺功能是否足够健康呢？这里有7个试验可供大家进行自我检测。

1. 登楼试验

能以不紧不慢的速度一口气登上三楼，不感到明显气急与胸闷，则心肺功能良好。

2. 血压检查

舒张期血压与收缩期血压之比正常为50%左右，如果低于25%或高于75%，则说明心肺功能较差。

3. 血压与脉搏计算

收缩期血压加上舒张期血压之和，再乘以每分钟脉搏数，如果乘积为13000～20000，则心肺功能良好。

4. 血压、脉搏与活动试验

平睡时血压、脉搏正常，在30～40秒钟内较快地坐起，如果血压下降不到

1.4千帕，脉搏每分钟加快10～20次，表示心肺功能良好；相反，如果血压下降超过1.4千帕，脉搏每分钟加快20次以上，甚至出现恶心、呕吐、眩晕、冷汗等现象，说明心肺功能很差。

5. 哈气试验

距离自己0.3米左右点燃一根火柴，使劲哈口气，如果能将火焰熄灭则表明心肺功能不错。

6. 小运动量试验

原地跑步一会儿，脉搏增快到每分钟100次，停止活动后，如果能在5～6分钟脉搏恢复正常，则表明心肺功能正常。

7. 憋气试验

深吸气后憋气，如果能憋气达30秒钟表示心肺功能很好，能憋气达20秒钟以上者也不错。那么当心肺功能下降时，用什么方法可以增强心肺功能呢？南京体育学院的专家曾经做过这样一个试验：把参试者分成三组，一组是长期坚持跳广场舞的，一组是长期健身走的，还有一组是没有进行过锻炼的。根据最大吸氧量这个指标来测试参试者，结果发现，跳广场舞的人其心肺功能不仅明显强于不锻炼的人，还强于健身走的人。由此可见，想要心肺功能变好，跳广场舞是一种非常有效的运动。

（三）健美形体

广场舞是在优美动听的音乐旋律中进行的，有益于肌肉、骨骼、关节的匀称与和谐发展，有利于改善不良的身体姿态，形成优美的体态，使身材变得匀称而健美。人到中年，随着年龄的增长，新陈代谢变缓、肌肉松弛、体内脂肪囤积，这些不仅造成身材变形，还会危害到身体健康。

广场舞锻炼，能在一定程度上消耗人体的过剩营养和多余脂肪，维持人体吸收与消耗之间的平衡，降低体重，保持健美的体型。在广场舞练习过程中，锻炼者必须一直注意抬头、挺胸、收腹、立腰、沉肩，让膝盖放松，大腿和臀部夹紧上提，使整个身体呈舒展、挺拔、优雅、大方的姿态，长期坚持就能起到良好的健身塑形效果，塑造出挺拔的身姿和健美的体态。另外，经常接触、学习舞蹈动

作还可以提高人们感知美、发现美的能力，提高人们的审美情趣。中老年人长期跳广场舞，在锻炼身体、愉悦心情的同时，还可以塑造良好的体形，提高人体的协调能力，使得完美身材不再只是年轻人的"专利"；而且在"抖掉"脂肪的同时，也降低了患"三高"的风险。

(四) 强筋健骨

广场舞动作简单，内容丰富，包含各式各样的腿部练习动作，如走、跑、跳、蹲等，这些腿部动作对于增强腿部关节的灵活性以及腿部肌肉的力量有很大的好处，在一定程度上避免了女性骨质疏松症的发生。坚持广场舞锻炼可加强骨的新陈代谢，改善骨骼的血液循环，使骨密度增加，骨骼变得更加粗壮和坚固，在抗折、抗扭转、抗压缩等方面的性能都能得到提高；还能改善肌肉的血液供给，提高肌肉的工作能力。

(五) 排解孤独

广场舞对于心理治疗也有积极作用，通常喜爱跳广场舞的大妈很少会出现心理问题。这主要归功于广场舞音乐。广场舞配乐一般都倾向于欢快且节奏感强的歌曲或舞曲，欢快的氛围非常容易感染参与者的情绪，使人们在跳舞的过程中基本处于开心的情绪状态。再者要归功于"伙伴"。相信很多人都会有这样的体验：人越多、广场越大，就跳得越爽。对于老年人来说，"伙伴"对他们的影响大于家庭。广场舞伙伴的出现对于改善人们日常的关系非常有帮助。最后，最重要的是舞动。广场舞动作简单，通过网络视频或旁观即可大致学会。舞动可以充分释放人内心潜在的焦虑、愤怒、抑郁、悲哀等不良情绪，从而告别孤独，减轻压力，缓解身体紧张、慢性疼痛和抑郁情绪，使心理创伤等心理障碍得到促化分解和消除。

(六) 预防老年痴呆

说起老年痴呆，我们并不陌生，但是说起阿尔茨海默病，知道的人就不那么多了。老年痴呆症就是阿尔茨海默病的俗称。随着中国人口的日趋老龄化，现在患老年痴呆症的人正逐年增多。老年痴呆症不仅发病率高，危害大，而且治疗也不容易，到目前为止，还没有特别有效的治疗方法。对于老年痴呆症，比较有效

的措施就是早期预防。

国外的一项研究表明,与从不跳舞的老人相比,每周跳舞 3~4 次的老人患上老年痴呆症的风险要低 75%。纽约蒙特非奥里医疗中心的老年医学专家认为,跳舞这种有氧运动能增加流向大脑的血液的流量,从而改善大脑的连接功能。广场舞是全身性运动,它要求参与者的手脚随着音乐的节拍协调配合,因为需要同时记忆舞蹈节奏和动作,所以可以锻炼人的大脑机能,促进大脑功能保持良好的状态,延缓衰老、退化,从而有助于防止老年痴呆。

(七) 改变气质

苏联作家加里宁曾经说过:"人要学会舞蹈,连走路都会美观和文雅些。"这句话反映出舞蹈对人类形体、姿态的完美塑造有着重要作用,温和的舞步不但能帮助参与者健身减肥,还可以帮助参与者练出优雅的气质,在优美动听的音乐旋律之中和心灵共舞,将细腻的情感注入舞姿之中,体现美的姿态和造型,在享受艺术熏陶的同时修身健体。经常跳广场舞的人,比同龄人看起来更年轻、更有气质。

(八) 更好地度过更年期

更年期是每个女性都要经历的一个时期,在更年期时,绝大多数女性都会感觉自己好像不管做什么都不顺心,就算身边的家人或者工作中的同事没招惹自己,也会看对方不顺眼。同时,与更年期女性相处的人对于她们的一系列过激反应也不理解,甚至会因此产生激烈的矛盾。那么更年期女性该如何调整自己的心理状态呢?广场舞对缓解女性更年期不适是非常有效的。研究表明,科学系统地进行运动,对于处在更年期的女性在生理和心理上会产生积极影响。首先,科学系统的运动可以使更年期女性体内的雌二醇、黄体酮含量显著升高,这两项物质含量的提高,不仅可以调节脂代谢,使体内脂代谢向着积极的方向发展,而且可以预防骨质疏松症;其次,广场舞运动可以增强参与者的肠胃蠕动,促进消化,进而增强人体的营养物质吸收能力,增强体力,改善睡眠状况;再有,广场舞是一种有氧运动,可以改善更年期女性的心情,促使其产生乐观、向上的情绪。

第四节　广场舞兴起的原因

在全国各地，我们几乎都能看到这样的现象：每当夜幕降临的时候，广场上五彩缤纷的灯都亮了起来，人们纷纷从家里走出来，带着愉悦的心情参加广场舞锻炼，有时候一个公园有好几组队伍，嘈杂的动感音乐，欢腾的广场舞人群，营造出热烈的都市景象。根据统计，目前中国每天跳广场舞的人数已经达到1亿人，广场舞已成为单日全世界参加人数最多的一项文体运动。

一、国家政策的引导，为广场舞的发展推波助澜

为推进全民健身，国家出台了很多政策。国务院1995年6月20日发布的《全民健身计划纲要》、2009年10月1日颁布实施的《全民健身条例》等文件让"每天锻炼一小时，健康生活一辈子"的观念逐渐深入人心。2015年9月30日，国家体育总局、发展改革委等12部门联合印发了《关于进一步加强新形势下老年人体育工作的意见》，指出要深入贯彻落实国务院关于加快发展体育产业促进体育消费、加快发展养老服务业、加快构建现代公共文化服务体系、促进健康服务业发展的精神，充分发挥体育在应对人口老龄化过程中的积极作用，推进全民健身事业全面发展。广场舞是全民健身运动的一部分，在国家健身运动政策的引导下广场舞队伍不断壮大。

二、社会经济发展，文明病的入侵促进了广场舞的繁荣

技术革命推动了社会的进步和经济的发展，尤其是信息技术的到来，极大地提高了生产效率，创造了丰厚的物质资料，加快了生活的现代化步伐。随着现代科技的发展，汽车、洗衣机等已替代了人们的手工操作，这样就使人们能够节省出很多空闲时间来看电视或去做其他事情。但是现代科技的进步在给人类生活带来便利的同时也对人类的健康造成了新的威胁，这种新的威胁主要是营养过剩、运动不足和心理压力过大，再加上不健康的生活方式，不积极参加体育运动，导

致了"富贵病"的产生,高血压、冠心病、糖尿病等成了"流行病"。2013年6月,世界卫生组织发布的简报指出,缺乏锻炼已成为全球第四大死亡风险因素。在当今条件下,解决身心健康问题最好的办法就是参加体育锻炼。现在,由于意识到了这些疾病的可怕,许多中年人、青年人也参与到广场舞之中。工作一族每天坚持跳广场舞1小时以上,不仅可以缓解工作压力,促进身体健康,还能丰富闲暇生活。

三、健康老龄化的社会背景使广场舞方兴未艾

关于人口老龄化,国际上的通常看法是,当一个国家或地区60岁以上老龄人口占总人口数的10%,或65岁以上老年人口占总人口数的7%,即意味着这个国家或地区处于老龄化社会。根据这一标准,中国在2000年就已经进入老龄化社会。近些年老龄人口增幅显著,截至2017年年底,我国60岁及以上老年人口已达2.41亿人,占总人口数的17.3%,而2011年仅为1.84亿人,占总人口数的13.7%,年均增加近1000万人,大致相当于两个新加坡的人口。老龄化已经成为中国正在面临的一个严峻的问题。

健康是与老龄化密不可分的一个话题,健康的身体、健康的生活也是老龄化必不可少的一部分,世界卫生组织也提出了"健康老龄化"的概念。老年人经常参加体育锻炼,不但可以有效促进生理上的健康,而且还能够将注意力转移到体育活动中,有效排解和宣泄不良情绪,促进良好情绪的形成,有助于心理健康。老年人通过体育锻炼活动,相互之间不断交流,互帮互助,不但锻炼了身体,还认识了新的朋友,获得了友谊。老年人身体素质的保持和增强,也使他们保持或增强了在社会环境中乐观生活的信心,获得了较高的生活质量。也正因为此,广场舞作为一种简单、易学、方便的运动形式,尤其适合中老年朋友。

四、广场舞对中老年人的独特健身效果

近几年,广场舞在全国不仅是参与锻炼人数最多的运动项目,而且作为民族文化的一种象征,广场舞已经登上了春晚的舞台,并受到了国内外的关注,成为

人们茶余饭后的重要健身运动项目之一。

　　通过广场舞运动，可以锻炼身体的灵活性、增强体质、改善睡眠，延缓衰老、提高身体的免疫力，达到增强体质的效果。而且在跳舞时记忆舞姿可以对脑神经形成不断的刺激，加快大脑活动，达到健脑效果。另外，在翩翩起舞的过程中，参与者的注意力集中在优美的乐曲中，并跟着音乐的节奏将美和激情抒发在舞姿上，使身体其他部门的机能获得调整和歇息，从而缓解压力，达到最佳的心理状态。

　　经常跳舞也是一项很好的形体练习，有助于提高人体的协调能力，塑造形体美，提高参与者的审美情趣。广场舞由于其艺术的特殊性，在娱乐的同时能起到意想不到的健身作用，因此很快被发扬光大。

第二章　广场舞健康跳

第一节　广场舞的健身原则

一、安全性原则

安全性原则是指跳广场舞的目的要明确，是健身，而不是比赛，不要做危险动作。从事任何形式的体育锻炼都要注意安全，如果体育锻炼安排得不合理，违背科学规律，就可能出现伤害事故。国内常有因跳广场舞而发生猝死的新闻报道。如：2014 年 12 月，某天傍晚 6 点左右，浙江省余姚市一名 70 岁左右的老太太在跳佳木斯操时突然倒地晕厥，尽管医务人员第一时间赶到并全力抢救，老人最终还是没能醒过来；2016 年 9 月，在武汉市硚口宝丰路与解放大道交会处的原中百仓储广场，一位 50 岁的中年男子因为跳广场舞而猝死；2018 年 6 月，丰县东关名仕花园内，一男子在锻炼跳舞的时候突然倒地晕厥，抢救无效死亡；2019 年 4 月，湖南省湘潭市临春社区举办戒毒宣传活动，有老年人在进行广场舞表演时猝死；等等。心血管医生总结这些猝死的原因为：与心血管疾病、跳舞太剧烈、跳舞前没热身、没体检有关。因此，进行广场舞锻炼首先要遵循安全性原则，如：在决定进行广场舞锻炼前先要去医院进行全面的身体检查；参加广场舞锻炼前要做热身运动，运动结束后要适当做些拉伸动作；运动过程中应适当喝水，补充水分；运动中要注意运动量的控制；锻炼前 1 个小时不要吃得过饱；在跳舞健身时应注意呼吸，不要憋气；跳舞健身半小时后再沐浴；雾霾严重时不要

在室外锻炼；等等。

二、循序渐进原则

循序渐进原则是指广场舞锻炼要根据参与者的实际情况，由易到难，运动负荷由小到大，逐步提高。人体各器官的机能不是一下子就可以提高的，它是一个逐步发展、逐步提高的过程。中老年人进行广场舞锻炼时，要根据自身健康状况、体质状况逐渐增强的规律坚持常年锻炼，要根据自己的身体状况逐步调整运动强度，这样日积月累方能达到锻炼的效果。

三、持之以恒原则

持之以恒原则是指广场舞锻炼应该长期、不间断、持久地进行。我们做什么事情都要有恒心，广场舞锻炼也是这样。广场舞运动技术的形成和提高，人体各组织系统机能的改善，是肌肉活动反复多次强化的结果。如果不经常锻炼广场舞，原先锻炼已产生的效果也会逐渐消退。

四、全面性原则

全面性原则是指通过广场舞锻炼使身体形态、机能、身体素质和心理品质等得到全面协调的发展。在进行广场舞锻炼时，要注意活动内容的多样性和身体机能的全面提高。

五、科学性原则

科学性原则是指广场舞锻炼要注意科学合理。合理的运动可以带来健康，不合理的运动具有潜在的危险。科学的健身运动必须掌握适宜的运动强度、运动形式、运动时间和运动频率。以老年人为例，老年人参加广场舞锻炼应以小或中等运动量为宜，广场舞运动的速度和强度要适中，不要急于在很短的时间内把心率提高到目标心率，运动前一定要做准备活动来热身和逐步提高心率，在天气寒冷时更要如此。一般以每周锻炼3~5次为宜，每次运动时间控制在30~60分钟，

尽量不要超过两个小时，以下午时锻炼为最好。清晨人体冠状动脉张力高，交感神经兴奋度也较高，心肌缺血、心绞痛、急性心肌梗死多发生在6~12时，因此，老年朋友的广场舞锻炼以选择在下午或晚上进行为好。如果在清晨锻炼，运动量要尽量小一些。糖尿病患者空腹时应禁止锻炼，提倡餐后2小时运动。如果感冒或身体过度疲劳，应马上停止广场舞锻炼并及时进行治疗。

第二节 广场舞的科学锻炼方法

一、如何控制广场舞锻炼的运动强度

在进行广场舞锻炼的过程中一定要把握好运动强度，适宜的运动强度既能达到锻炼效果，又有利于身心健康；为了让大家把握好这一关键要素，下面介绍一种简单易行的检测方法。

一般运动适宜心率（次/分）=180－年龄；60岁以上或体质虚弱者运动适宜心率（次/分）=170－年龄，因此可以得到运动最佳心率参照值，如表2-1、表2-2所示。

表2-1 男性运动最佳心率参照表

年龄	最佳心率参照值	年龄	最佳心率参照值
31~40岁	140~150次/分	51~60岁	120~130次/分
41~50岁	130~140次/分	60岁以上	110~120次/分

表2-2 女性运动最佳心率参照表

年龄	最佳心率参照值	年龄	最佳心率参照值
26~35岁	140~150次/分	46~55岁	120~130次/分
36~45岁	130~140次/分	55岁以上	110~120次/分

二、如何确定广场舞锻炼的运动频率

运动锻炼频率是指单位时间内所锻炼的次数，一般情况下每周锻炼 3~5 次有较好的运动效果。如果想要达到更好的健身效果，可以适当增加锻炼的天数，通常采取隔天锻炼的方式。需要注意的是，在锻炼的过程中，增加的次数要根据自身的身体状况而定，量力而为，切忌急于看到成效。良好的运动习惯不是一两天养成的，需要持之以恒。

三、如何确定广场舞锻炼的持续时间

只有坚持运动才能达到锻炼效果，在每一次的锻炼中，应注意锻炼的持续时间。通常，运动量由运动强度和运动时间来决定，所以，在运动时，我们要把控好运动的时间和强度。研究表明，长时间、低强度的体育锻炼时间为 40~60 分钟，心率在 60% 以下，适合人群为中老年和健康欠佳者；长时间、中低强度的体育锻炼时间为 20~40 分钟，最大心率的 60%~80%，适合人群为健康的所有参与者；短时间、高强度的体育锻炼时间为 2~5 分钟，最大心率的可能 80% 以上，适合追求高效的、健康的中青年人。

四、广场舞的锻炼效果评价

（一）广场舞锻炼评价指标及检测方法

1. 心率的测量方法

通常，我们用手指按压手腕来测脉搏，即用食指、中指、无名指的指腹轻轻按压在手腕的桡动脉处来测脉搏。一般做法是，测量 10 秒或者 30 秒的脉搏次数，再换算为 1 分钟的脉搏次数。但是，用手来测量脉搏并不精确。

运动最大心率 = 220 - 年龄，适宜的运动心率 = 170 - 年龄

中老年人运动要注意负荷量，以适宜为佳。

2. 血压的测量方法

测量血压时，测试者要尽量保持心情平静，用水银血压计或电子血压计进行

测量。正常血压范围为：收缩压 100/120mmHg，舒张压 60/80mmHg。血压范围评价如表 2-3 所示。

表 2-3　血压范围评价表

血压标准	收缩压/舒张压（mmHg）
高血压	160/95 以上
高危临界值	140/90
低血压	90/50 以下

3. 皮脂厚度的测量方法

用皮尺测量腰围和臀围时，被测试的人须空腹、站立。测腰围时，两脚分开与肩同宽，以肚脐为基本点，将皮尺紧贴皮肤，但不能用力按压。测臀围时，皮尺经过前面耻骨，后面经过臀部最高点，两侧经过股骨大转子一圈。每项指标测 3 次取平均值，精确到 0.1 厘米。

（二）广场舞锻炼功效指标分析

1. 心率

心脏搏动的次数叫心率。心率随运动负荷的增加而增大，通过对心率的测量，可以客观地了解运动的强度。健身效果的最佳心率为 120～150 次/分。运动时，如果心率在这一区间，则具有良好的健身价值。在广场舞锻炼的过程中，每个人应根据自身的身体素质确定锻炼的负荷量和强度。广场舞由于动作温柔、缓和，更适合中老年人长期坚持锻炼。

2. 血压

血压是评价一个人的身体机能的重要标志，血压的高低明显受运动和心理活动的影响，男性的血压一般高于女性。大强度运动后收缩压上升和舒张压下降明显，且恢复较快，表明身体机能良好。跳广场舞时，血压会随运动强度的增加而升高。所以，患有高血压的老年朋友要慎重选择运动负荷，血压过高或过低都不适合跳广场舞。

3. 皮脂厚度

脂肪是人体必不可少的一部分，脂肪在体内过多或过少都会危害人体的健康。过多的脂肪会引起一些疾病的发生，如高血压、糖尿病等，还会影响人的形象和气质。广场舞是一项全身性运动，尤其是上肢动作特别多，所以，跳广场舞有利于减少上肢的脂肪。长期跳广场舞，坚持有规律的运动起到了消耗脂肪的作用，增加了老年人的运动量，减轻其心肺负担，有利于身体健康。

4. 腰臀比指数

腰臀比指数是反映身体围度的一个指标。跳广场舞时，手臂是上身的主要运动部位，从而带动腰、臀运动。据调查，长期坚持跳广场舞的人，腰的围度是最先开始减小的。完美的腰臀比例使得身材线条更加优美。

5. 心肺耐力

心肺功能低下是预测心血管疾病的重要参考因素。跳广场舞时通常会用不同节奏的音乐伴奏，所以，锻炼时所表现的舞蹈风格不同，运动负荷也不同，这样就能够强化跳广场舞人群的心肺能力。长期有氧锻炼有利于增加老年朋友的吸氧量，从而提升心肺功能。

6. 消化功能

老年人上了年纪，消化能力也逐渐减弱，肠胃消化不好。跳广场舞时，髋部扭动较多，带动腰部和骨盆肌锻炼，从而促进肠胃蠕动，增强了消化功能，有利于对营养的吸收。

7. 免疫功能

广场舞属于中等强度的运动，因此，更加有利于人体免疫系统功能的加强与改善。适当强度的广场舞运动能够促进人体的新陈代谢，有利于人体内分泌系统功能的改善。

另外，在锻炼当中应该经常进行自我体能监督，根据观察、体验自身各器官的反应来掌握运动量。其参考指标主要有两个：

（1）自我感觉。经过锻炼后，如果全身舒畅，精神愉快，体力充沛，睡眠良好，食欲增加，四肢有力，说明运动量掌握得比较适当。如果锻炼后感到十分

疲劳，甚至在休息一夜后仍有疲劳感，并有头晕、心慌、恶心、食欲不振、四肢无力、睡眠不佳等症状，则说明运动量过大。

（2）测脉搏。在锻炼后立即测脉搏，以每分钟120~150次为宜。如果低于此数，说明运动量还可适当加大；如果超过此数，就证明运动量过大了，需要及时调整运动量。如果出现了异常情况，则应及时进行全面检查，并注意休息调整。中老年人、体弱多病者的脉搏指数可适当放低些。

第三节 广场舞科学跳

一、怎样跳广场舞更科学

跳舞前1小时内不能进食，否则可能引起恶心、头晕等症状。开始运动前必须先用5~15分钟的时间充分热身，拉伸大腿后部肌肉、大腿内侧肌肉、小腿肌肉、胸部肌肉，活动手臂、手腕、肩、髋部、膝、踝等肢体关节，并在原地踏步或快走，直至身体微微发热，使身体提高核心温度和肌肉温度，使肌肉更放松、更灵活，这样有助于避免运动损伤的发生，保障运动安全。热身还能使物质代谢和能量释放过程加强，加速脂肪燃烧，同时促进神经系统兴奋，调节心理状态，提升运动效果。

跳舞时应遵循低冲击有氧运动的原则，动作舒展到位但不夸张，随时有一只脚与地面保持接触，避免地面对膝、踝等关节的冲击，减少运动损伤的风险。连续跳舞的时间不宜超过40分钟，其间应及时补充水分，饮水时不要大口猛喝，应小口慢饮。跳舞后要通过拉伸、慢走等混合运动放松身体，使心率、肌肉等逐渐恢复至平时的状态，绝对不能突然中止或者直接坐下；同时要注意及时更换或添加衣物保暖。

参加广场舞比赛，同样也要做好赛前热身和赛后放松，上场比赛时动作的角度、力度、幅度都要标准、到位，过渡应自然流畅，仪态舒展大方，充分展示阳光、文明、健康、向上的精神风貌。

需要特别提示的是：无论是日常锻炼还是参加比赛都不能"带伤上阵"，否则可能会对身体造成二次损害或导致骨折、血管梗死等严重后果。如果感到疲劳或身体不适也不要跳舞，应及时休息或就医，等身体恢复后再进行锻炼。

二、什么时间跳广场舞更合适

春、夏、秋、冬，不同的季节选择锻炼的时间略有不同。

（一）春天

春天，人体生物钟的运行基本都在日出前后。但是，谷雨时节，晚上的地面温度一般要低于近地层大气的温度，出现气象上所谓的"逆温"现象。这样，近地层空气中的污染物、有毒气体就不易扩散到高空中，由此导致近地层空气污染严重。据测定，在一般的工业城市，早晨空气中的一氧化碳含量很高，是洁净地区的10倍，粉尘含量也有10倍以上，其中所含的致命物质甚至会高出30多倍，而一天之中又以早晨6时左右为污染的高峰期。此时，人们外出进行广场舞锻炼，不但不能呼吸到新鲜空气，还会吸进更多的有害物质，尤其是锻炼时，肺活量增大，吸入的有害物质也就更多。并且，过早外出锻炼，由于清晨气温比较低，还容易引发感冒或其他的疾病。当太阳出来以后，阳光能使地面的温度迅速升高，消除"逆温"现象，使近地层的空气污染物很快扩散到高空，从而降低空气中有害物质的浓度，使空气变得新鲜，这时就比较适合人们室外活动了：所以，日出前起床后不要急于出门活动，可以在家里做一会儿锻炼前的热身运动，或者做点家务活，待日出一段时间后，空气中的污染物已在阳光的帮助下升到高空之后，再外出进行广场舞活动。

春天进行广场舞锻炼需要注意以下几点：

1. 防运动拉伤

因为人体肌肉和韧带在气温较低的情况下会反射性地发生血管收缩，从而使黏滞性增加，伸展度降低，关节的活动幅度也就随之减小，神经系统对肌肉的指挥能力下降，因此锻炼前若不充分做好准备活动，会引起关节韧带拉伤、肌肉拉伤等。准备活动的时间和内容因人而异，一般以做到身体发热为宜。

2. 防受凉感冒

春天的早晚温差较大，喜欢跳广场舞的中老年人要注意做好保暖工作。不要只穿一件单衣出去运动，锻炼的时候嫌热的话可以脱下一件外套，但是不能一次性减去太多的衣服，否则很容易受风着凉，这样就得不偿失了。

3. 防运动过度

春天是运动的好时节，但是春季人体处于养阳阶段，所以在运动的时候要注意适量。春天的运动量不宜过大，也不宜进行太过激烈的运动，否则出汗太多容易引起阳气的损耗。春天做一些缓和的运动是比较适合养生的。

4. 防空气污染

春天锻炼时忌用嘴呼吸，提倡用鼻子呼吸。我们在锻炼的时候要注意调节自己的呼吸节奏，避免出现用嘴呼吸的情况。春天空气里的污染物和病菌很多，尤其是雾天的时候，如果用嘴呼吸的话会吸入更多的有害物质，引起身体疾病或不适。春天提倡在午后进行锻炼，春天雾大，清晨空气并不新鲜，日出前地面空气污染最严重且氧气也少。日出后绿色植物开始光合作用，吸入二氧化碳吐出氧气，空气开始变得清新。春天，下午4时左右的空气含氧气负离子最丰富。

5. 防空腹锻炼

春季早晨锻炼时忌空腹，提倡运动前进食、饮水，如进食面包、牛奶、鸡蛋、水果等，吃至半饱后再去锻炼。多饮水有利于保持机体水分。

(二) 夏天

夏季忌在中午前后强光下锻炼，此时烈日当空，气温最高，阳光中的紫外线特别强烈，人体皮肤长时间遭受强烈的紫外线照射，可发生Ⅰ°~Ⅱ°灼伤。紫外线还可以透过皮肤、骨头辐射到脑膜、视网膜，使大脑和眼球受损伤。夏季的最佳运动时间应该在早晨8:00—10:00，这时空气好，植物有光合作用。如果等到下午或晚上，空气质量就会变差，汽车尾气等污染较严重。下午锻炼的最佳时间是5:00—7:00。夏季早晨空气比较浑浊，不适宜锻炼。10:00—16:00是一天当中气温最高的时间，在这个时间段进行运动锻炼容易发生中暑和肌肉拉伤。如果条件允许，最好选择在室内跳广场舞。夏季锻炼时间不宜过长，最好控制在

30 分钟~1 小时，时间过长容易导致体力透支出现中暑的症状。

夏天广场舞锻炼需要注意以下几点：

1. 要注意选择合适时间

夏季最佳的运动时间应该是在上午的 8:00—10:00，下午的 5:00—7:00。夏季气温高，应避开一天中气温较高的时候，以防中暑。另外，还要避免长时间在太阳下锻炼，以免发生紫外线灼伤。

2. 要注意及时补充水分

夏季锻炼时人体水分流失较多，必须保持体内有足够的水分，才能真正起到锻炼身体的作用。

3. 运动量要根据身体状况调整

夏天进行广场舞运动一定要掌握好运动量，切不可因运动量过大而使自己的身体水分损失太多，这样对身体也是不好的。

4. 运动后不可大口喝水

由于夏天运动会大量排汗，这个时候肯定会有强烈的口渴感觉，如果大口补水的话会继续加大汗水的排出，从而导致体内的盐分大量流失，对身体造成损害。

5. 运动的场所要选择阴凉地

夏季宜选择阴凉的地方或者是室内作为广场舞的运动场所。

6. 服装要透气排汗

运动时穿的服装很重要，一定要选择透气排汗的，否则体内的汗液排不出来会对人的心脏等器官增加压力，所以在着装上一定要注意。

7. 不要刚运动完就冲澡

很多人都喜欢刚运动完就冲澡，其实这种做法是不对的。正确的做法是等身体慢慢降温以后再冲澡，给身体排泄内部热气的时间。运动后身体的毛孔处于张开状态，这时用冷水洗澡，容易使身体不适应，引发疾病。

综上所述，夏天进行体育锻炼一定要考虑运动的时间、场地、着装、运动量、水分补充等方面，切不可一味只想着大量排汗。

(三) 秋天

秋天，最合适的晨练时间应该在 9:00，此时气温稍有提升，室外空气好，可以边晒太阳边锻炼，一举两得。另外，经过一夜睡眠人体会丢失很多水分，晨练前最好喝 200~300 毫升温水，还可在温水中加点蜂蜜。晨练不要空腹，尤其是患有糖尿病的老年人，锻炼前要吃些粥类等易消化的食物。有慢性病的老年人最好服药后再进行晨练，以免发生意外。也可以在下午 4:00—5:00 去室外锻炼，如公园里，此时公园里的树木进行了一天的光合作用，空气含氧量最高，这种环境比较适合锻炼。

注意衣着，防止感冒。秋季和夏季不同，这时清晨的气温已经开始有些低了，锻炼时一般出汗较多，稍不注意就可能受凉感冒。所以，千万不能一起床就穿着单衣到户外去活动，而要给身体一个适应的时间。尤其是老年人，早晨醒来后不要马上起床，因为老年人椎间盘松弛，突然由卧位变为立位可能会扭伤腰背部。有高血压、心血管病的老年人起床时更要小心，可以先在床上伸伸懒腰，舒展一下关节，稍事休息后再下床。

秋天进行广场舞锻炼需要注意以下几点：

1. 要适当及时补水

由于运动时会大量流汗，所以运动后要及时补充水分，但是补充量不宜过多，以免给心脏带来过大的压力。

2. 运动时要注意护发

运动时要注意护发。汗水、阳光和碱水是头发的天敌，运动后必须洗净头发。

3. 运动后要立即脱掉湿衣服

运动后要立即脱掉湿衣服，否则肩、背、胸上的暗疮会在湿衣服的摩擦下复发。此外，汗水黏附在皮肤上，容易诱发粉刺。

4. 要选择清爽的浴液洗澡

因为运动时皮脂腺分泌比较旺盛，沐浴不仅可以洗去皮肤积存的污垢、促进血液循环，还能调节皮脂腺与汗腺功能，使毛孔畅通，皮肤更光滑。运动后洁

肤、爽肤、润肤，有助于避免皮肤过早老化。

5. 运动后不要马上上妆

运动后半小时内，脸部仍会流汗，所以不要立即上妆。

6. 运动后不要马上坐下来休息

剧烈运动后不要马上坐下来休息，要逐渐降低心脏压力，给其以缓解的时间。这是关乎生命的重要内容，切记！千万不要偷懒。

（四）冬天

冬天进行广场舞锻炼最好选择在早8:00点以后，下午4:00点之前，具体因人而异、因体质而定，不能一概而论，但在这个时间段进行锻炼对任何人都有好处。只要户外的空气新鲜就可以锻炼。科学研究表明，每天8:00—12:00时和14:00—17:00，人体肌肉和速度力量以及耐力处于相对最佳状态，这时候锻炼身体，肢体反应敏感度及适应能力最强，健身效果也最好。而5:00—7:00和13:00—14:00，身体处于相对低迷状态，锻炼时容易疲劳，从而诱发心脑问题。

冬天进行广场舞锻炼需要注意以下几点：

1. 要注意防寒保暖

冬天参加广场舞锻炼要注意防寒保暖，锻炼的时候不能穿得太少太单薄，但是也不能穿得太多太厚，以免影响锻炼，甚至影响身体的血液循环。

2. 要注意做准备活动

在进行广场舞锻炼前不要忘记做准备活动。因为在寒冷的条件下，人体的肌肉僵硬，关节的灵活性差，易发生肌肉拉伤或关节挫伤。准备活动一定要充分，而不是只做一些简单的四肢运动。在冬天，由于寒冷的刺激，人体肌肉、韧带的弹性和伸展性明显降低，全身关节的灵活性也比夏秋季节差得多。而且由于天气冷，血管收缩，血液循环不畅，肌肉和韧带也比较紧。这时猛一发力，很容易造成肌肉拉伤、韧带撕裂甚至骨折。准备活动可以使人的四肢、胸、背、腹、腰、踝等部位充分活动开，全身的血液循环得到改善，人体各部位、各系统从静止、抑制状态逐步过渡到兴奋、紧张状态，从而为锻炼做好准备。

3. 运动时最好用鼻子呼吸

运动时最好不要用口呼吸，而用鼻子。因为经过鼻子过滤后的冷空气，既清洁、湿润又不过冷，这样对呼吸系统能起到较好的保护作用。

4. 防止受寒冻伤

要根据户外气温变化来增减衣服，对暴露在外的手、脸、鼻和耳朵等部位，除了经常搓、擦以促进局部血液循环外，还应做相应的保护措施，如戴手套、耳套等。晨起时室外气温低，宜多穿衣，待做好准备活动，身体暖后，再脱去厚重的衣裤进行锻炼。锻炼结束后应及时穿好衣裤，注意保温，避免寒邪入侵。

5. 防止出汗过多

冬天天气寒冷，穿的衣服比较厚，一旦出汗，来回脱换衣服最容易引发感冒。另外出汗过多，如果不能及时补充，还会引起泌尿系统结石。运动量要适中，具体应根据锻炼者的年龄、性别、身体条件、训练水平来决定。在室外锻炼时运动量不宜太大，不宜出现大汗淋漓的情况，如果出现，则应该及时调整运动量。在锻炼的过程中应该及时进行自我体能监督，根据观察、体验自身各器官的反应来掌握运动量。

6. 切忌喝凉水

切忌在剧烈运动后立即大量喝水，因为立即大量喝水会导致循环系统功能紊乱。更忌讳立即喝凉水，因为凉水易导致胃肠道痉挛。

7. 放松要科学

积极的放松也是一种良好的休息。结束锻炼后不要急于休息，可以原地进行放松。这时全身要放松，两臂自然抖动，两腿交替前后左右自然摆动，然后抬膝俯身，两手握拳或成刀形，捶打大腿和小腿肚，使肌肉充分放松。同时还要做好心境上的放松。轻松、愉悦的心情会对体能产生良好的促进作用。

三、什么样的场地跳广场舞更安全

广场舞始于广场，盛行于城乡村镇、街头巷尾，其场地主要包括公园绿地及硬化空地、广场、街道、小区、学校、厂区等户外场地以及体育馆、俱乐部、培

训中心、舞蹈房等室内场地,以户外场地为主。场地类型有草地、硬化空地(地砖、混凝土、塑胶等)、木地板、胶地板、舞蹈地毯等。

目前,广场舞的场地大多数不够理想:草地往往不够平整而且偏软,容易因肢体失衡导致关节扭伤;硬化空地没有弹性,长期跳舞易损伤膝盖、脚踝等关节;木地板等具有一定弹性的场地往往都在室内而且数量不多,无法满足绝大多数广场舞爱好者的健身需求。此外,在马路、街道旁的空地跳舞,一来容易因汽车尾气污染发生呼吸系统的问题,二来车辆较多容易导致安全问题;在社区、校园等处跳舞又容易产生噪音扰民问题,影响社会文明和谐。因此,在目前运动场地及设施十分有限的条件下,广场舞锻炼者在跳舞时应尽量选择距离公路、小区略远的空地、公园或者室内舞蹈房等。

四、什么样的音乐跳广场舞更养心

医学研究发现,好听的音乐节奏、律动会对人的脑波、心跳、肠胃蠕动、神经感应等产生积极作用,有助于消除工作紧张、缓解生活压力、活化大脑细胞、预防慢性疾病等,进而使人身心健康。反之,不健康的音乐词曲则会影响人的情绪甚至让人产生幻觉,对人的身心健康造成伤害。

因此,跳广场舞时选择合适的音乐非常重要。应该选择词曲内容健康向上的音乐,要主题突出、节奏明显,易于学习掌握,音乐的词曲作者及演唱者公众形象良好。与此同时,还要注意听、放音乐的方式。有关医学资料表明,当听到的音量超过85分贝时,人耳易产生听觉疲劳;高达110分贝以上的音量,足以使人体内耳的毛细胞死亡,严重者还会造成不可恢复性听力损伤。因此,跳舞的时候音量不宜太高,应控制在65分贝以下,室外环境下也不宜超过80分贝。耳机的音量输出一般都在80分贝以上,有些甚至达到120分贝,这样的音量容易引起耳鸣、头晕、失眠、恶心等症状,导致注意力不集中、思维反应减慢、记忆力减退,甚至导致烦躁不安、缺乏耐心等异常心理和情绪反应,严重的甚至可以造成永久性耳聋,并使语言交流和社交活动受到影响。因此,尽量不要长时间戴着耳机听音乐跳舞。

五、穿什么服装更适合跳广场舞

合适的运动服装和运动鞋是防止跳舞损伤的前提,跳舞时穿上运动服和运动鞋,既舒适轻便,又有利于做各种动作,还能增强动作的美感,并且具有自我保护作用。运动衣应宽松、柔软、弹性好,并且色彩明快、吸水性好。此外,跳舞时要穿着合适的鞋子,尽量选择平跟软底鞋,鞋底不宜过厚,应有适度弹性,以增加脚与地面接触时的缓冲。因为,广场舞场地的地面多为硬化空地,对关节的冲击力较大,选择合适的鞋子可以避免伤及脚踝、膝盖等。

冬装、夏装应区别开来,冬季天气寒冷,要穿质地厚的运动衣,以利于运动和保温;夏季炎热,应穿轻而薄或者半袖的运动衣,以便于散发热量,如果不得已需要在阳光过强时跳舞,还应戴上太阳帽,并尽量减少皮肤的暴露。如果选择穿便装跳舞,有三点是值得注意的,即领口不能紧,腰口不能紧,袜口不能紧。

另外,从参赛的角度而言,应选择健康文明、美观大方的服装,不宜过于暴露,而且应与曲目主题、音乐风格、动作展示、民族特色、文化特征等高度协调和吻合,不能张冠李戴。有时为了通过制造反差达到出人意料的现场效果,可以选择与表演者的年龄、职业、性别等有较大区别的服饰,但不宜过分夸张,也不能造型怪异。

六、如何选择合适的广场舞套路

广场舞是以健身为主要目的,兼具健心、健美、健脑等多重功效的"百姓芭蕾"。首先应根据参与者的身体状况选择具有健身功效的广场舞套路,套路应符合跳舞者的年龄特点、身体状况,运动强度应适中,要能使参与者身体的各个部位都得到充分锻炼,以运动后微汗为佳,不宜强度过低或过大。其次,应选择自己喜欢的套路,从兴趣爱好出发可以让参与者的学习过程事半功倍,在快乐、轻松的环境下学习和锻炼。

根据科学健身的原则,在进行广场舞锻炼时还应根据不同的锻炼阶段选择不

同类型的套路。热身后的起始阶段可选择慢节奏、低强度的套路；热身充分后可选择节奏略快、有一定强度的套路；最后再选择慢节奏、低强度的套路作为缓冲，使心率逐步恢复正常；然后采取适当方式对肢体进行放松，以缓解疲劳，减少运动损伤。

七、哪些人群不适合跳广场舞

运动是促进伤病患者康复的重要措施之一：适当的运动，有利于提高和改善运动器官与内脏系统的功能，调节中枢神经系统，提高机体代偿功能，转化消极情绪，增强战胜疾病的信心和勇气，加速伤病的康复。但需要注意的是，运动无法取代正常的医学治疗手段，而且通过运动干预的手段促进伤病康复也要考虑到不同个体的差异，从而选择不同类型的运动项目。因此，不是所有人都适合跳广场舞，如高血压、心脑血管疾病、糖尿病等慢性疾病患者和手术后患者，以及膝关节、肩关节疾病患者、韧带损伤者等均不宜跳广场舞，否则容易导致肌肉僵硬变紧，使机体受损并加重病情。上述伤病患者可以先通过慢走、健身气功、太极拳等较为温和的运动项目进行恢复，然后再逐步调整身体素质与运动项目。只有选择适合自己的广场舞，科学地进行广场舞活动，才能达到锻炼身心的目的。任何运动一旦进行不当都会造成一定的身体损伤，因此，跳广场舞时也应树立安全意识，避免受伤。

第三章　广场舞天天练

第一节　健身操类的基本动作

健身操是指健身者以增进健康、娱乐身心、锻炼身体为主要目的，自发性地在广场等空地上，在音乐的伴奏下，徒手或手持轻器械，以健身性健美操动作为基础，以操化动作形式为载体，具有群众性、娱乐性、健身性、实效性的一种大众健身活动。健身操作为一种新兴的全民健身项目，是目前最热门的健身活动之一，它以其独特的健身性和娱乐性风靡大江南北，被大众所接受，成为老百姓生活中不可或缺的一种健身形式。

健身操的基本动作包括上肢动作、躯干动作和下肢动作。

一、健身操的上肢基本动作

健身操的上肢基本动作主要包括手型、手臂动作。

（一）手型

手型的变化不仅可以使手臂的动作更加丰富多彩、生动活泼，表现出美感，而且有助于加强动作的力度感。健身操中常用的手型有拳和掌。

1. 掌

并掌：五指伸直并拢，拇指指关节稍内扣，四指并拢伸直。

开掌：五指用力分开伸直。

2. 拳

握拳，大拇指在外，拇指关节扣在食指与中指的第二关节处。

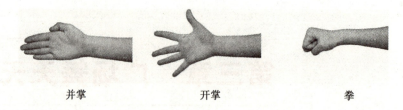

| 并掌 | 开掌 | 拳 |

（二）手臂动作

手臂动作是健身操的重要组成部分，它与健身操的基本步法组合，共同构成了丰富多彩的广场舞健身操动作内容。

1. 举

以肩关节为轴，臂伸直向某方向抬起。臂的活动范围不超过180°并停止在某一部位。

要点：动作到位、线路清晰、有力度感。

动作变化形式：直臂不同方向举。

两臂上举：两臂伸直经前向上举起，两手同肩宽，彼此平行，掌心相对。

两臂前举：两臂伸直经前举起，与肩同高，两手同肩宽，彼此平行，掌心相对。

两臂侧举：两臂伸直向侧举起，与肩同高，掌心向下。

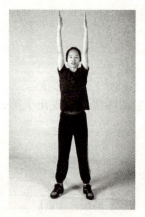 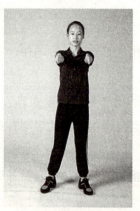 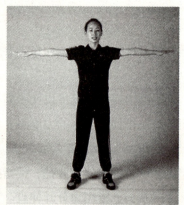

| 两臂上举 | 两臂前举 | 两臂侧举 |

两臂前下举：两臂伸直经前至前下方举起，与前举成45°角，两臂同肩宽，掌心相对。

两臂侧下举：两臂伸直经侧至侧下方举起，与侧举成45°角，掌心向下。

两臂侧上举：两臂伸直经前至侧上方举起，位于上举与侧举之间45°的方向，掌心相对。

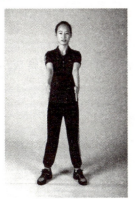 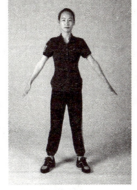

两臂前下举　　　　　两臂侧下举　　　　　两臂侧上举

两臂斜后举：两臂伸直向后举起至极限，两臂同肩宽，彼此平行，掌心相对。

两臂下举：两臂置于身体两侧，向下伸直。

两臂斜后举　　　　　两臂下举

2. 屈、伸

上臂固定,以肘关节为轴,肘关节由弯屈到伸直或由伸直到弯屈的动作。

要点:肩关节自然下沉,肘关节有弹性地伸直。

动作变化形式:胸前屈、胸前上屈、胸前平屈、肩侧屈、肩侧上屈、肩侧下屈。

两臂胸前平屈:两臂屈肘,肘与肩平,两小臂于胸前约成一横线。

两臂胸前屈:两臂前屈,与肩同宽,小臂向内与上臂成45°角。

两臂胸前上屈:两臂前屈,肘与肩平,与肩同宽,小臂向上与上臂成90°角。

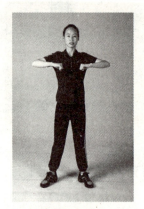 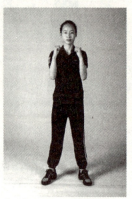 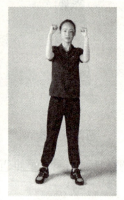

两臂胸前平屈　　　　两臂胸前屈　　　　两臂胸前上屈

两臂肩侧屈:两臂侧屈,肘与肩平,小臂向内与上臂成45°角,手指触肩。

两臂肩上侧屈:两臂侧屈,肘与肩平,小臂向上与上臂成90°角。

两臂肩侧下屈:两臂侧屈,肘与肩平,小臂向下与上臂成90°角。

两手叉腰:两臂屈臂,两手握拳(拳心向后)。

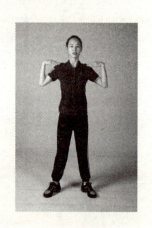

两臂肩侧屈

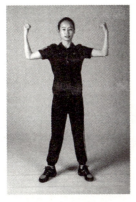 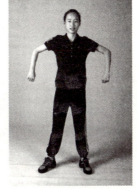 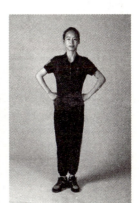

| 两臂肩上侧屈 | 两臂肩侧下屈 | 两手叉腰 |

3. 摆动

摆动是指臂在一平面内自然地由某一部位匀速运动到另一部位的动作。手臂摆动以肩关节为轴。

动作变化形式：有前后摆动、左右摆动、上下摆动等，可同时摆动也可依次摆动。

4. 绕、绕环

绕：身体某一部分做180°以上但小于360°的弧形动作。如向外绕至侧举。

绕环：身体某一部分做360°或360°以上的圆形动作。

动作变化形式：两臂或单臂向内、外、前、后绕或绕环。

二、健身操躯干基本动作

健身操躯干动作主要包括头颈部、肩部、胸部、腰部动作。

（一）头部动作

1. 屈

前屈：头向前下运动（低头）。

后屈：头向后运动（仰头）。

侧屈：头向左侧或右侧倾斜（倒头）。

头前屈　　　　　头后屈　　　　　头侧屈

2. 转

转头：以颈部为轴，头向左或向右运动。

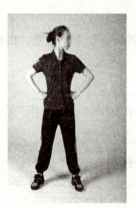 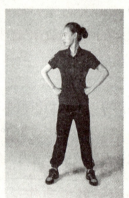

头向左、向右转

绕头由前屈向左（右）、经后屈向右（左）绕。

（二）胸部动作

1. 含胸：收肩（合肩）低头。
2. 挺胸：展肩（开肩）抬头。

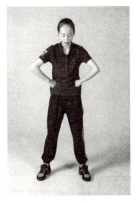

含胸　　　　　　　挺胸

（三）肩部动作

1. 提肩：肩胛骨做向上的运动。
2. 沉肩：肩胛骨做向下的运动。
3. 绕肩：以肩关节为轴做大于180°但小于360°的弧形动作。
4. 肩绕环：以肩关节为轴做360°或360°以上的圆形动作。

提肩、沉肩

（四）腰部动作

腰腹部肌肉主要有腹直肌、腹内外斜肌、腹横肌和竖脊肌。腰腹肌肉收缩，可使脊柱前屈、侧屈或扭转；使骨盆前倾或后倾；使胸廓向对角线方向屈。

1. 上体侧屈：上体向左、右侧屈。
2. 上体前屈：上体向前屈。
3. 转腰：下肢不动，上体沿垂直轴扭转。
4. 腰绕环：以髋为轴，上体前俯，向左、向后、向右翻转绕动；换个方向做。
5. 伸髋：骨盆后倾的髋部动作。
6. 屈髋：骨盆前倾的髋部动作。

三、健身操基本步伐

健美操基本步伐按照冲击力的大小，可分为低冲击力步伐、高冲击力步伐、无冲击力步伐。而根据动作完成的形式不同，我们又可将基本步伐分为五类：

交替类：两脚始终做交替落地的动作。

点地类：一腿屈膝站立，另一腿伸出，用脚尖或脚跟点地后还原到并腿位置的动作。

迈步类：一条腿先迈出一步，重心移到这条腿上，另一腿用脚尖、脚跟点地或做踢腿、吸腿、屈腿等，然后向另一个方向迈步的动作。

抬腿类：一腿站立、另一腿抬起的动作。

双腿类：双腿站立、身体重心在两腿之间的动作。

表3-1　健美操常用基本步伐体系

类别	原始动作形式	动作形式		
		低冲击力	高冲击力	无冲击力
交替类	踏步	踏步	后踢腿跑	
		走步		
		一字步		
		V字步		
		漫步		

续表

类别	原始动作形式	动作形式		
		低冲击力	高冲击力	无冲击力
点地类	点地	脚尖前点地		
		脚尖后点地		
		脚尖侧点地		
		脚跟前点地		
迈步类	侧并步	并步	并步跳	
		迈步点地	小马跳	
		迈步吸腿	迈步吸腿跳	
		迈步后屈腿	迈步后屈腿跳	
		侧交叉步	侧交叉步跳	
抬腿类	抬腿	吸腿	吸腿跳	
		摆腿	摆腿跳	
		踢腿	踢腿跳	
抬腿类	抬腿	弹踢	弹踢腿跳	
			后屈腿跳	膝弹动
双腿类			并腿跳	踝弹动
			弓步跳	半蹲
			开合跳	弓步移重心

一、低冲击步伐

1. 踏步

一般描述：两腿原地依次抬起，依次落地。

技术要点：下落时，踝、膝、髋关节依次有弹性地缓冲，两臂自然前后摆动（两手握拳）。

动作变化：原地踏步、踏步转体、踏步分腿、踏步并腿、弹动踏步。有向前、后等方向的踏步。

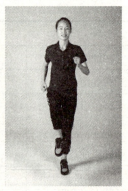

踏步示范

踏步

2. 走步

一般描述：迈步向前走或向后退。向前走时，脚跟先落地，过渡到全脚掌；向后走时则相反。

技术要点：在落地时，膝、踝关节有弹性地缓冲。

动作变化：向前走、向后走、斜向走、弧形走或向左、右转体的走步。

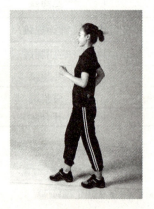

走步示范

走步

3. 一字步

一般描述：一脚向前一步，另一脚并于前脚，双腿微屈，然后再依次还原。

技术要点：向前迈步时，脚跟先着地，过渡到全脚掌；前后均要有并腿过程；做每一拍动作时膝关节始终有弹性地缓冲。

动作变化：向前、后、转体的一字步。

一字步示范

一字步

4. 十字步

一般描述：左脚向右脚前迈一步，右脚向左前迈一步，左脚向后方迈一步，右脚回到起始位，形成一个方形。

技术要点：左脚向右前迈步时，髋部稍向右转，还原时可以并腿站，也可以分腿站。做每一拍动作时膝关节始终有弹性地缓冲。

十字步示范

动作变化：可以向四个方向做。

1　　　　　　2　　　　　　3　　　　　　4

十字步

5. 曼波步

一般描述：一脚向前迈出，屈膝，重心随之前移，另一脚稍抬起，然后原地落下；一脚向后撤一步，重心后移，另一脚稍抬起，然后原地落下。

技术要点：两膝自然屈伸，有一定的弹性，身体重心随主力腿移动。

动作变化：前、侧、后、转体的曼波步，跳的曼波步，1/2 后曼波步。

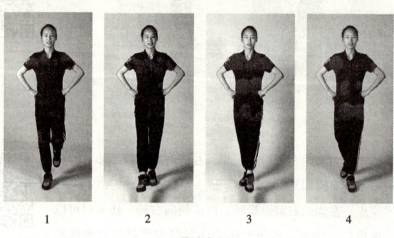

1　　　　2　　　　3　　　　4

曼波步

6. baby 漫波步

一般描述：右脚向左前迈出，屈膝，重心随之前移，左脚稍抬起；左脚原地落下，右脚稍抬起；右脚再还原。

技术要点：两脚始终保持交替落地，身体重心随动作前后移动，但始终在两脚之间。

动作变化：前、侧、后、转体的 baby 曼波步。

曼波步 + baby 漫波步示范

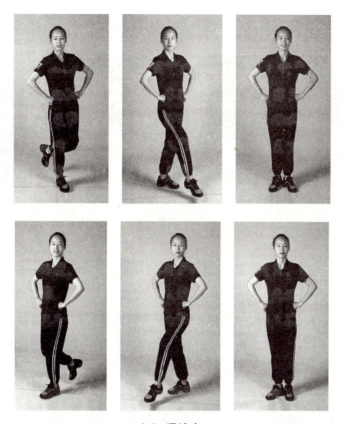

baby 漫波步

7. V 字步（图 3-30）

一般描述：一脚向斜前方迈一步，另一脚随之向另一方迈一步，成两脚开立，稍屈膝，然后再依次退回原位。

技术要点：两腿膝、踝关节始终保持弹动状态，分开后成分腿半蹲，两脚之间的距离略比肩宽，重心在两腿之间。

动作变化：有向前、向后平移的，转体的和小幅度跳的正 V 字步和倒 V 字步。X 步：向前完成一个正 V 字步，再向后完成一个倒 V 字步，形成 X 形。

V 字步示范

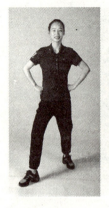 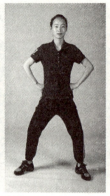

<center>V 字步</center>

8. 点地

一般描述：做此类动作时两腿有弹性地屈伸，点地时，一腿屈膝，另一腿伸直。

技术要点：在整个动作过程中，膝盖要有弹性地屈伸，包括动作完毕时，两腿膝盖也应处于微屈状态，而不应过分伸直，以免破坏健美操特有的弹性。

动作变化：脚尖点地、脚跟点地。方向有前点、侧点、后点。

① 脚尖点地

一般描述：一腿稍屈膝站立，另一腿伸出，脚尖点地，然后还原到并腿姿势。

技术要点：两腿有弹性地屈伸；点地时，身体重心始终在主力腿。

动作变化：有脚尖向前、侧、后、斜方向的点地。

② 脚跟点地

一般描述：一腿稍屈膝站立，另一腿伸出，脚跟点地，然后还原到并腿姿势。只可做向前和向侧的脚跟点地。

技术要点：两腿有弹性地屈伸；点地时，身体重心始终在主力腿。

动作变化：脚跟前点地、脚跟侧点地。

点地示范

脚尖前点、侧点、后点　　　　　　脚跟前点、侧点

9. 侧并步

一般描述：左脚向侧迈出一步，重心移至左脚，右脚并左脚同时屈膝点地，再向反方向迈步。2 拍完成动作，左脚、右脚交替。

技术要点：两膝自然屈伸，有一定的弹性，身体重心随主力腿移动。

动作变化：有向前、后、左、右的并步及斜线的并步，移动的并步（"之"字步）；转体的并步。

侧并步

侧并步（单）示范

10. 侧并步（双）

一般描述：左脚向左侧迈出一步，重心移至左脚，右脚并左脚同时屈膝点地；再向左重复做一次。

技术要点：两膝自然屈伸，有一定的弹性，身体重心随主力腿移动。

侧并步（双）示范

动作变化：有向左、右的并步及斜线的并步；转体的并步。

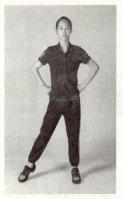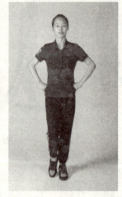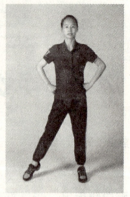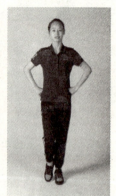

侧并步（双）

11. 迈步后屈腿

一般描述：一脚迈出一步，另一腿后屈，然后向相反方向迈步。

技术要点：经过屈膝半蹲，支撑腿保持有弹性的屈伸，后屈腿的脚后跟向着臀部。

动作变化：侧迈步后屈腿、前后移动后屈腿、转体后屈腿。

迈步后屈腿示范

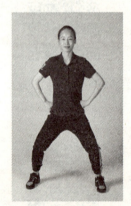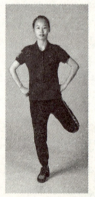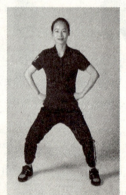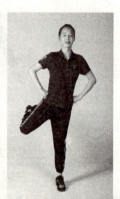

迈步后屈腿

12. 侧交叉步（后）

一般描述：一脚向侧迈一步，另一脚在其后交叉，随之第一脚再向侧迈一步，第二脚并第一脚，屈膝点地。

技术要点：第一步脚跟先落地，身体重心快速随着脚步而移动，保持膝、踝关节的弹性。

动作变化：有转体的、加后屈的以及加小幅度跳的交叉步。

侧交叉步（后）示范

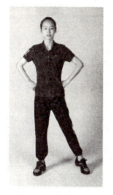 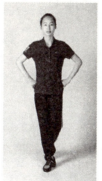

侧交叉步（后）

13. 迈步点地

一般描述：一脚向侧迈一步，经两膝弯屈，随之身体重心移至一侧腿，另一腿伸直，脚尖或脚跟点地。

迈步点地

迈步点地、迈步吸腿、侧滑步示范

技术要点：重心移动明显，两膝有弹性地屈伸，上体不要扭转。

动作变化：左右、前后的迈步点地。

14. 迈步吸腿

一般描述：一腿向前或向侧迈一步，另一腿屈膝抬起，然后反方向做。

技术要点：支撑腿保持屈膝弹动，大腿上抬超过水平，小腿自然下垂，绷脚尖，上体保持正直。

动作变化：向前、向后及其他方向迈步的吸腿。

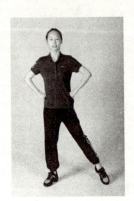 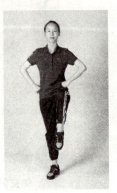

迈步吸腿

15. 侧滑步

一般描述：一腿向侧迈一大步成弓步，另一腿侧点地。

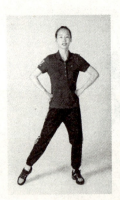 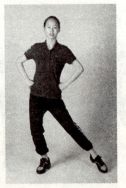

侧滑步

技术要点：弓步腿膝关节不能超过脚尖，侧点地脚面绷直，大脚趾点地，上体保持正直。

16. 迈步转身

一般描述：右脚向侧迈一步脚尖稍向右侧，左脚向右侧一步上体右转180°，右脚再向右侧一步上体再右转180°，左脚并右脚同时屈膝点地。

迈步转身示范

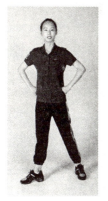

迈步转身

技术要点：转身同时向侧迈步，身体重心要随之移动。

动作变化：向左、向右、向前、向后及其他方向迈步转身。

17. 垫步（恰恰步）

一般描述：一脚向前迈出，另一脚迅速跟上，接着前一脚再向前迈出。

技术要求：一脚跨出后，重心要随之前移。

动作变化：有前、后、侧的恰恰步。

垫步（恰恰步）
示范

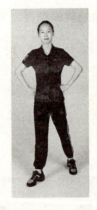
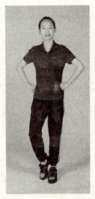
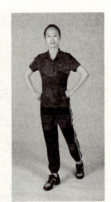

垫步（恰恰步）

18. 吸腿

一般描述：一腿屈膝抬起，落下还原。

技术要点：支撑腿保持屈膝弹动，大腿上抬超过水平，小腿自然下垂，绷脚尖，上体保持正直。

动作变化：原地、移动和转体的吸腿。

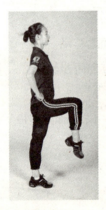

吸腿

吸腿+踢腿示范

19. 踢腿

一般描述：一腿稍屈膝站立，另一腿直膝抬起向前或向侧，蹦脚尖，然后还原。

技术要点：抬起腿要有控制，保持上体正直。主力腿脚跟不能离地，膝关节微屈缓冲。踢腿的幅度应根据自身条件，避免受伤。

动作变化：有原地、移动和转体的踢腿，有向前、向侧、向后的踢腿。

踢腿

二、高冲击步伐

20. 后踢腿跑

一般描述：两脚依次经过腾空后，一脚落地缓冲，另一腿小腿后屈，两臂屈肘并前后自然摆动。

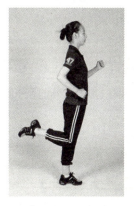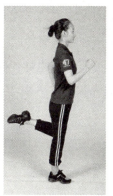

后踢腿跑示范

后踢腿跑

技术要点：膝、踝关节有弹性地缓冲，落地时由前脚掌过渡到全脚掌着地。

动作变化：原地跑、向前跑、向后跑、弧线跑、转体跑。

21. 小马跳

一般描述：左脚蹬地跳起，同时右脚向侧迈步落地，随之左脚并右脚点地，接着右脚再原地跳，左脚尖点地。随后反方向做，动作相同，方向相反。

技术要点：两脚轻快蹬落地，身体重心随之平稳移动，注意膝踝的弹动。

动作变化：原地、前后、左右、转体的小马跳。

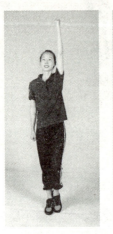 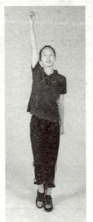

小马跳

小马跳+并步跳示范

22. 并腿跳

一般描述：两腿并拢跳起，然后落地屈膝缓冲。

技术要点：起跳时两脚同时用力，落地缓冲要有控制。

动作变化：原地并腿跳、移动的并腿跳。方向：向前并腿跳、向侧并腿跳、向后并腿跳。

并腿跳

23. 开合跳

一般描述：两腿并腿跳起，分腿落地，然后再分腿跳起，并腿落地。

技术要点：分腿屈膝蹲时，两脚自然外开，膝关节沿脚尖方向屈，膝关节夹角不小于90°，脚跟落地。

动作变化：原地开合跳、移动开合跳、转体开合跳、依次开合跳。

开合跳

开合跳示范

24. 侧摆腿跳

一般描述：一腿自然摆动，另一腿向上跳起，落地时两腿屈膝缓冲。

技术要点：保持上体正直。支撑腿屈膝缓冲，摆动腿抬起时幅度不要过大，

且要有控制。

动作变化：原位的摆腿跳、移动的摆腿跳、转体的摆腿跳，向侧、向前、向斜前方的摆腿跳。

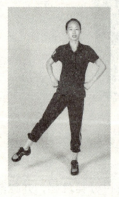
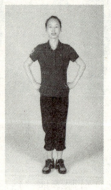

侧摆腿跳示范

侧摆腿跳

25. 弹踢腿跳

一般描述：一腿站立起跳，另一腿先向后屈，再向前下方弹踢，还原。

技术要点：腿弹出时要有控制，两膝盖紧靠，弹踢腿的脚尖要绷直，上体保持正直。

动作变化：原地的弹踢、转体的弹踢、移动的弹踢，向前、向侧或向斜方向的弹踢。

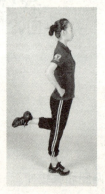
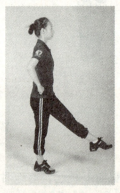
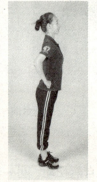

弹踢腿跳示范

弹踢腿跳

26. 弓步跳

一般描述：右腿向前一步成弓步，两腿跳起同时左腿并右腿。可换左腿做。

技术要点：弓步时两腿稍比肩宽，并腿落地时要有缓冲，上体保持正直。

动作变化：左腿、右腿的弓步跳。

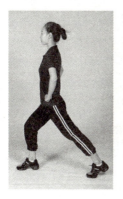
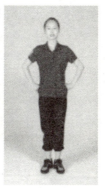

弓步跳

弓步跳示范

27. 射燕跳

一般描述：一腿跳起一腿后屈，然后还原成直立。

技术要点：后屈腿绷紧脚背，跳起后两膝盖靠拢，单腿落地要有缓冲，上体保持正直。

动作变化：左、右腿的射燕跳，单腿连续 2 次的射燕跳。

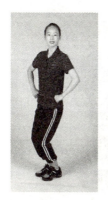

射燕跳

射燕跳示范

28. 跑跳步

一般描述：双脚起跳一腿屈膝落地。

技术要点：双脚起跳单腿屈膝落地、左右脚的结合。

动作变化：原地跑跳，前、后、左、右移动的跑跳，转身的跑跳。

跑跳步

跑跳步示范

三、无冲击步伐

29. 膝弹动

一般描述：两腿并拢，膝关节有弹性地屈伸。

技术要点：膝关节由弯曲到还原，还原时膝关节应处于微屈状态。

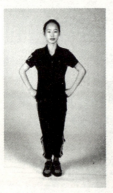
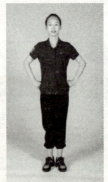

膝弹动

30. 半蹲

一般描述：两腿有控制地屈伸。可分为并腿半蹲和分腿半蹲。

技术要点：分腿半蹲时，两腿左右分开稍大于肩，脚尖稍外开，膝关节角度不得小于90°，膝关节对准脚尖方向，臀部向后成45°方向下蹲，上体保持正直。

动作变化：并腿半蹲、迈步半蹲、迈步转体半蹲；向侧一次；向侧两次。

半蹲类方向：向侧（左、右）。

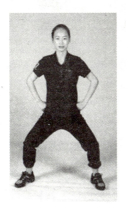

半蹲

31. 弓步

一般描述：两脚前后分开，平行站立，下蹲。

技术要点：半蹲时，后腿膝关节向下，大腿垂直于地面；重心在两脚之间，前腿膝关节弯屈不得超过90°，膝关节不得超过脚尖。

弓步类方向：有前弓步；向侧弓步；后撤弓步。

膝弹动＋半蹲＋弓步示范

弓步

32. 移动重心

一般描述：由两腿开立为初始动作，两腿屈膝下蹲之后，身体向右侧移动重心，然后两腿伸直，右脚全脚掌着地，左腿脚尖点地。

技术要点：身体重心的移动要保持平稳。

动作变化：有原位的移重心、移动的移重心、转体的移重心、跳的移重心。

移重心方向：有向前、后、左、右的移重心。

移重心

移动重心示范

33. 踝弹动

一般描述：两腿伸直或屈膝，踝关节有弹性地屈伸。

技术要点：脚尖或脚跟抬起时，保持身体的稳定性和踝关节的弹性。

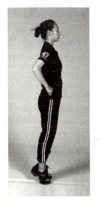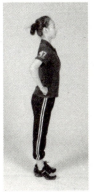

踝弹动

踝弹动示范

第二节　民族舞蹈类健身舞基本动作

一、蒙古族舞

蒙古族是我国北方的游牧民族，长期生活在草原的地理环境和气候条件下，因而形成了蒙古族舞蹈浑厚、含蓄、舒展、豪迈的风格特点。

（一）基本体态

右后踏步，胯前按手，上身左拧，目视左前方。

（二）脚位

1. 屈膝前点步位：左脚站小八字步，右脚在左脚前以脚掌外侧点地，双腿微屈、外开。

2. 旁点步位：左脚站小八字步，右脚在旁以脚掌点地。

3. 斜后点步位：左脚站小八字步，右脚在右后以脚掌点地。

屈膝前点步位

斜后点步位

(三) 手形

自然手形：五指自然张开伸直。

掌形：虎口张开，四指并拢，平伸

空心拳：握拳，手成空心，拇指按于食指第一骨节处。

拇指冲：在空心拳的基础上拇指伸直。

持鞭手：握空心拳，拇指按于中指第一骨节处，食指伸直。

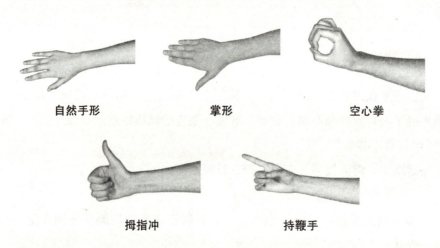

自然手形　　　　掌形　　　　空心拳

拇指冲　　　　持鞭手

(四) 手位

1. 胯前按手：掌形，按手于胯前。
2. 胸前按手：掌形，按手于胸前，双肘架起。
3. 胸前端手：掌形，端手于胸前。
4. 斜上手：掌形，手向体侧斜上方伸出。

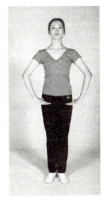 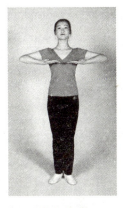 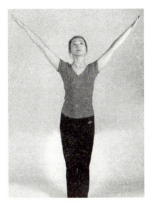

 胸前按掌 胸前掌 胸前端掌 斜上举

5. 前斜下手：掌形，手向 1 点前斜下伸出。
6. 侧斜下手：掌形，双手向体侧斜下方伸出。
7. 点肩：双手手指点肩，架肘。

 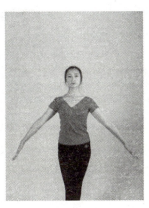 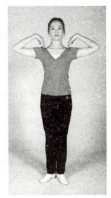

 前斜下手 侧斜下手 点肩

（五）舞姿

1. 单手勒马式：一手拇指冲叉腰，一手握空心拳伸于体前，沉肘、压腕。
2. 双手勒马式：双臂体前架肘屈臂，双手空心拳，左手在右手前，拳眼相对。
3. 扬鞭勒马式：左单手勒马式，右手持鞭手上举，身体微后仰。

4. 抽鞭勒马式：左单手勒马式，右手持鞭手至后斜上方，身体前俯。

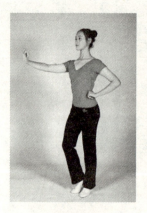
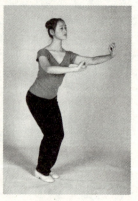

单手勒马式　　　　　　双手勒马式

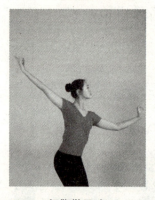
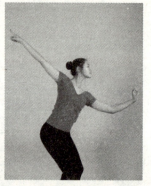

扬鞭勒马式　　　　　　抽鞭勒马式

（六）基本动作

1. 硬腕：双手有弹性的提压腕。强调腕主动，腕部的顿挫感，要求干净利落。

2. 软手：由手腕带动下压到平掌，架肘。而后压腕，提腕，指尖触摸手心后，双手慢慢向两旁打开，有连绵不断之感。

3. 硬肩：双手叉腰准备，左肩、右肩同时快速一个向前一个向后。双肩保持同一高度，有弹性，有顿挫感。

4. 柔肩：动作线路同硬肩。双肩柔韧、缓慢地前后交替。要求整个运动过

程抻、韧、连绵不断。

5. 柔臂：左手压腕，右手提腕，经肘发力，从肩、肘、腕、掌到指尖的动作过程呈现连续不断的波浪式运动，结束在左手压腕于左斜下方、右手提腕于右斜上方。

（七）组合

蒙古族舞动作组合

二、维吾尔族舞

维吾尔族舞蹈舞姿妩媚而多变，音乐热情欢快。它通过舞者身体各个部位动作与眼神的配合传情达意。其特色是：膝部连续性的微颤，使动作衔接自然潇洒、柔和优美；旋转快速、多姿和戛然而止；音乐节奏多为切分音、附点和弱拍。丰富的表现形式突出了该舞蹈独特的风格和民族色彩。

（一）基本体态

小八字步准备，重心略偏前，提胯、立腰、拔背、挺胸、垂肩、昂首，目平视，双手自然下垂。

（二）脚位

1. 前点步：小八字准备，左脚重心，右脚掌于左脚脚心处点地。双膝靠拢，脚下不离散。

2. 旁点步：小八字准备，左脚重心，右脚掌旁点地。

3. 后点步：小八字准备，左脚重心，右脚掌后点地。

4. 斜后点步：小八字准备，左脚重心，右脚掌右后点地。

5. 交叉点步：小八字准备，左脚重心，右脚掌向左前点地。

前点步

旁点步

后点步

斜后点步

交叉点步

(三) 手形

1. 掌形：自然掌形，四指并拢，拇指自然张开。
2. 花形手：拇指和中指尖相对（呈捏葡萄状），另外三指自然翘起。
3. 空心拳：握空心拳，拇指自然贴于食指第一关节处。
4. 拇指冲：握空心拳，拇指自然张开。

花形手

空心拳

(四) 手位

1. 斜前手：双手于体前斜下方立腕。
2. 平开手：双手花形手于体侧90°立腕。

3. 托帽手：右手托于右耳耳后，左手斜上手位。右肘落肘，朝 8 点方向。
4. 抚胸手：双手交叉扶于胸前，上身微前俯，头微前点、目视斜下方。

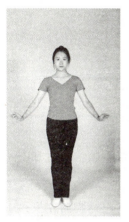 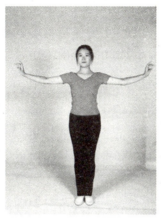 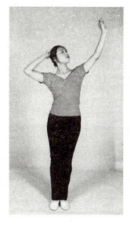 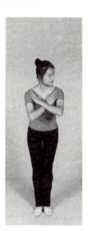

斜前手　　　　　　平开手　　　　　　托帽手　　　　　　抚胸手

5. 点肩手：中指点肩。
6. 夏克：右手顶手，左手同按掌位立腕，提右肋压左肋，胸腰。
7. 叉腰手：双手虎口叉腰，指尖相对，胳膊肘微向前。
8. 遮羞手：右手微屈臂于左前斜上方，立腕，下右后腰，目视右后下方。

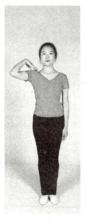 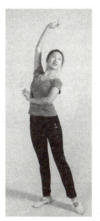 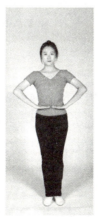 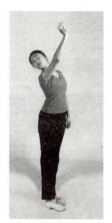

点肩手　　　　　夏克　　　　　　叉腰手　　　　　　遮羞手

（五）基本动作

1. 点颤动律：右前点步准备，双膝松弛。右脚掌点地同时双膝向下颤膝一次。右脚腕放松，脚掌自然稍离地，双膝向下颤膝一次。

2. 摇身动律：在点颤动律的基础上，上身保持基本体态，以摇辫子的感觉为主，上身横向摇动。点颤动律要颤而不窜、挺而不僵。

3. 里绕腕：手心向上，由指尖带腕向里绕成花形手立腕旁推，一拍完成，重拍立腕。

4. 打响指：拇指和中指打响。

5. 猫洗脸：十指交叉，指尖朝下，双手腕提起于颏下。提右腕，顺右耳上提，经过额头压右腕顺左耳向下绕脸一周，两拍完成。

6. 三步一抬：小八字准备，右脚抬颤，右脚落至左脚前。左踏脚向左横移一大步。右脚向左横移成左后踏步。

（六）组合

维吾尔族舞组合

三、藏族舞

藏族舞蹈与高原地区繁重的劳动生活，虔诚的宗教心理、宗教礼仪及习俗有着密切关系。它具有一种在劳动中形成的身体各部分协调的美。藏族民间舞感情既奔放又含蓄，既热情又沉着。其节奏之明快、缓慢，都是通过气息的运用带膝部的屈伸和步伐贯注全身，由此构成了舞姿造型的流动和延续性。

（一）基本姿态

自然位准备，上身自然放松，双手于体旁自然下垂，目视正前方。膝盖、后背呈自然放松状。

（二）脚位

1. 自然位：站正步位，脚尖微分。
2. 丁字靠步：站左丁字步，左脚微伸向左前勾脚点地。
3. 旁点靠步：站自然位，右脚掌旁点地，微屈膝。

丁字靠步　　　　　　旁点靠步

（三）腿形

1. 吸抬腿：站自然位，右腿微勾脚由膝带动吸抬。
2. 侧前抬腿：站自然位，一脚于侧前抬腿屈膝。抬腿动作腿可直膝也可屈膝。
3. 端腿：站自然位，右脚端至左小腿前，右屈膝。

吸抬腿　　　　　侧前抬腿　　　　　端腿

(四) 手形

1. 自然手形：五指自然延伸。
2. 抓握袖：五指握空心拳。

自然手形　　　　　　　抓握袖

(五) 手位

1. 体旁前、后手：自然手形，手心相对，一前一后。
2. 胯前、后背手：左手在右胯前，右手后背。
3. 摊盖手：双手旁抬于右侧，右手手心向上，左手手心向下。
4. 扬手：双手或单手至斜上方，手心向上。

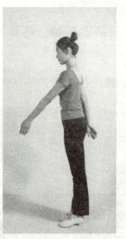

体旁前、后手　　　　　胯前、后背手

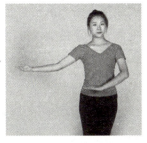
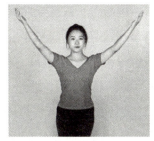

摊盖手　　　　　　　扬手

（六）舞姿

1. 双臂礼：左腿重心微屈膝，左腿于左前勾脚点地，身体前俯双扬手。

2. 扶胯式：自然位准备，双手手掌腕根部抚于胯上，手指自然贴胯，要求肩坐肘、肘坐腕、腕坐胯。

3. 单臂袖：左手可抚胯可平开。右手平开小臂上折90°，指尖冲上。

4. 悠步戏水：右脚重心，左腿经旁点前吸向前伸出20°，膝微屈外开，左手于斜下方右上撩手，身体左转向8点。

双臂礼　　　　扶胯式　　　　单臂袖　　　　悠步戏水

（七）基本动作

1. 颤膝：自然位准备，双膝松弛、富有弹性地轻微颤动，每拍颤两下，重拍向下。

2. 屈伸：自然位准备，双膝长伸短屈，连绵不断，重拍向上。

3. 刚达：脚掌在抬起的瞬间快速击打地面，膝盖松弛，重拍向下。

4. 靠步：左脚旁迈，双腿直膝，左坐懈胯，右勾脚右前吸抬45°。左脚重心直膝，右勾脚落至交叉靠步。

5. 退踏步：左脚重心，右脚后撤脚掌点地，左脚抬踏一次，体旁右前左后手。左脚重心，右脚前踏，体旁左前右后手。

6. 第一基本步：右脚抬踏，左脚微吸抬，左手胯前、右手背手，身体微左倾。左起全脚颤踏三步，身体渐右倾，双手顺势向旁打开。

（八）组合

藏族舞动作组合

四、傣族舞

傣族舞蹈是傣族人民表达情感的一种特色舞蹈，其舞姿优美、轻盈、灵动、婀娜多姿；感情内在含蓄，节奏大多较平缓。三道弯是傣族舞蹈富有雕塑美的典型的基本特征。三道弯的体态造型与傣族人民生活在亚热带地域，与傣族姑娘着紧身上衣、长筒裙，与傣族人民信仰小乘佛教、视孔雀为圣鸟而极为喜爱等相关。

（一）基本体态

双手叉腰准备，左脚丁字步位半脚掌点地，双膝弯曲：大小腿、膝盖、胯形成一个S形。动力腿的小腿外开，头微微抬起向斜上方看出去。

（二）脚位

1. 前点步：一脚脚掌在正前方向点地，主力腿可屈可直。

2. 旁点步：一脚脚掌在正旁方向点地，主力腿可屈可直。

3. 后点步：一脚脚掌在斜后方向点地，主力腿可屈可直。

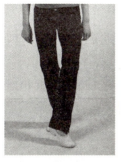
前点步

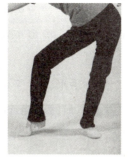
旁点步

后点步

(三) 手形

1. 屈掌：拇指竖起，四指弯曲摸手心。
2. 嘴形：大拇指和食指做嘴状，其余三指竖起。
3. 掌形：四指并拢伸直，大拇指关回与四指呈 90°直角。
4. 爪形：在掌形的基础上，食指从第二关节起屈指。

屈掌　　　　　　　　嘴形

掌形　　　　　　　　爪形

（四）手位

1. 一位：双手掌形，置于两侧胯旁，指尖正对身体，保持胳膊肘、手腕的弯曲，指尖上翘，呈三弯。

2. 二位：在一位的基础上，保持手形，置于胃前，两手手背相对，保持胳膊肘与手腕的弯屈，指尖上翘。注意：肩膀不能耸起，气息应下放。

3. 三位：在二位的基础上，双手置于头顶，注意肩膀放松，手腕相对，靠拢。

4. 四位：在三位的基础上，保持右手在头顶的位置不动，左手放置于二位，同样保持领腕。

5. 五位：一只手放置于三位，另一只手向旁伸直，手背对前方，胳膊肘和手腕的弯屈不变。

6. 六位：一只手放置于二位，另一只手在五位的基础上，手心上翻，手肘和手腕呈三弯。

7. 七位：双手向两边打开，手背对前方，胳膊肘和手腕的弯屈不变。

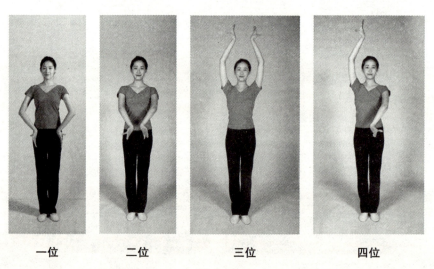

一位　　　　二位　　　　三位　　　　四位

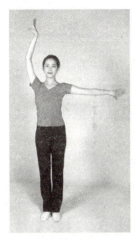 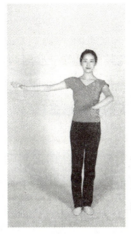 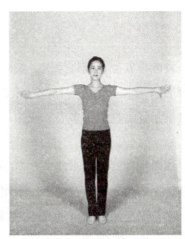

　　　　五位　　　　　　　　　六位　　　　　　　　　　七位

（五）动律

1. 起伏：正步一位准备，重拍慢慢地向下沉，脊椎要垂直；蹲的时候不能前倾也不能后仰，脊椎对着脚后跟下沉；向上提的时候要缓慢，和下沉时一样。

2. 侧起伏：以左为例。下沉的时候双膝夹住往下沉，左腿重心，右脚前脚掌点地靠向左脚，慢出左胯，上身向右出，头向左倒，形成一个S型，眼睛看正前方向。注意：上身保持直立，尾椎冲下。

3. U型摆胯：在侧起伏的基本形态上，从左边的S型体态，通过双膝的起伏以及重心从左到右的过渡，再到右边与左相反的S型体态，形成一个连贯、柔美的U型摆胯动律。

（六）组合

傣族舞动作组合

五、秧歌

秧歌以安徽花鼓灯为例，安徽花鼓灯起源于淮河两岸，是一种综合性的民间歌舞表演艺术。女角俗称"兰花"，舞蹈动作细腻优美、变化多端、流动而欢畅。展示了女性婀娜多姿、妩媚动人的美好形态。

（一）基本体态

蝴蝶抱胸式：正步准备，右手虎口夹扇，扇面斜贴于胸前，上扇角轻贴于左胸下，下扇角稍离身体。左手捏巾于按掌位贴于扇面外，重心在脚掌，收腹、含胸、提臀、拔胯、立腰、收下颏。

蝴蝶抱胸式

（二）脚位

1. 交叉单立屈膝点地位：左腿踏脚，右腿屈膝，右脚交叉于左脚旁，双膝前后夹紧。

2. 交叉单立点地位：左脚踏脚，右腿直膝右脚交叉于左脚左前，双膝前后夹紧。

3. 屈膝交叉点地位：左腿屈膝，全脚着地为重心，右腿直膝交叉点于左脚左前。

 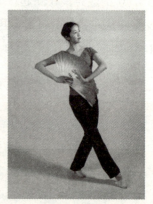

交叉单立屈膝点地位　　交叉单立点地位　　屈膝交叉点地位

（三）舞姿

1. 二姐抱桃式：右手胸前握扇，扇口朝上，左手巾贴于扇骨处，双肘稍向前靠。

2. 双背巾式：右手虎口夹扇，双手于双耳旁手心朝上，双肘稍往前夹。

3. 扁担式：右交叉单立屈膝点地位，双臂旁开手位，手心向上挑腕微沉肘，上身稍向右横拧，含胸，目视左前。

4. 雁落沙滩式：右前踏步半蹲，双手扁担式，上身微前倾，目视右前。

5. 端针匾式：右手握扇于右腰旁，扇口朝里，右小臂贴扇面，左手于右腰旁按掌，重心前倾。

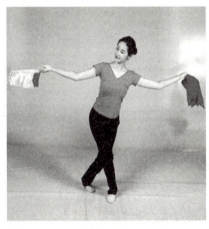

 雁落沙滩式 端针匾式

6. 单背巾贴扇式：体对7点站正步，上身前倾右拧对1点，左手直臂托于前上方，右手虎口夹扇贴于胯旁，扇口朝前。

7. 遮阳式：双脚朝2点方向并步站立，身体前倾、弧线上提，右手虎口夹扇，扇面朝下于头前，稍提腕，前扇尖稍上挑。眼看1点方向。

8. 凤凰单展翅式：体对8点，屈腿交叉点地位，左手将巾搭于右肩，右手虎口夹扇至托手位，扇骨贴于小臂，上身右拧后靠。

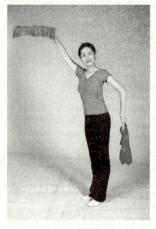 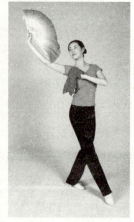

遮阳式　　　　　　　凤凰单展翅式

（四）动律

1. 划圆动律：蝴蝶抱胸式准备，提右肋、沉左肋，以右肋带动身体向前划圆，接着做反面动律。左右交替进行，节奏可快可慢。

2. 上下动律：蝴蝶抱胸式准备，提右肋沉左肋，接着做反面动律。左右交替进行。

3. 三点头动律：体对点站正步，双手扁担式准备。节奏为 DA－1　DA－2　DA－3DA－提气，脸快速转至 2 点，下颏微含，收眼神。1－沉气，脸转向 8 点，定睛亮相。DA2－DA3 再重复 DA1 的动作 2 次。

（五）组合

秧歌舞动作组合

第三章 广场舞天天练

第三节 广场舞健身热身运动范例

热身运动是指在运动以前,用短时间低强度的动作,让运动时将要使用的肌肉群先行收缩活动一番,以增加局部和全身的温度以及血液循环,并且使体内的各种系统,包括心脏血管系统,呼吸系统,神经肌肉系统及骨骼关节系统等能逐渐适应即将面临的较激烈的运动,来预防运动伤害的发生。我们做热身运动要注意:首先,我们的热身运动应集中在大肌肉群上,这样可以调动更多的身体部位参加运动。如果你只是活动手腕、脚腕,那是毫无作用的。可以原地踏步走、小跑步抬腿以及举臂和绕环等等动作;其次,切记动作过猛、过快,先从舒缓慢速开始,然后逐渐提高速度和幅度。最后由于我们身体活动要3分钟左右才能进入到运动状态,所以我们一般热身要特续5-10分钟,才会更有效果。

广场舞热身
准备活动1

广场舞热身
准备活动2

第一节:头颈部运动

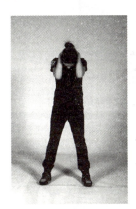
头前屈

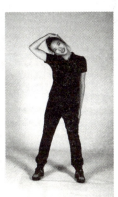
头右侧屈

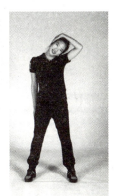
头左侧屈

第二节：肩部运动

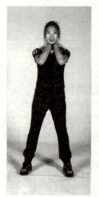 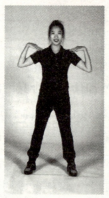 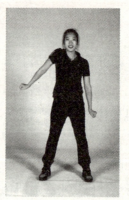 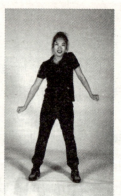

提肩、沉肩　　　　　　　　　　绕肩

第三节：扩胸运动

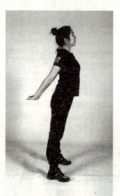 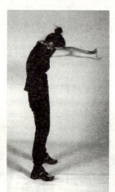

展胸　　　　　含胸

第四节：体侧运动

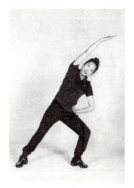 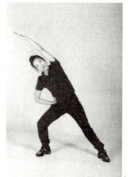

　　侧弓步上体左侧屈　　　后撤步上体右侧屈　　　侧弓步上体右侧屈　　　后撤步上体左侧屈

第五节：体转运动

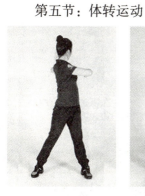 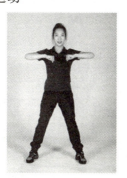 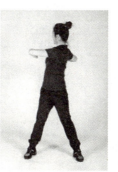 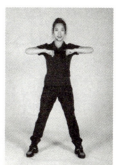

　　　上体左转　　　　　　　上体还原　　　　　　　上体右转　　　　　　　上体还原

第六节：腹背运动

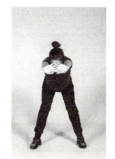

　　　　上体前屈　　　　　　　　　　上体前屈右转　　　　　　　上体前屈左转

第七节：髋、膝、踝部运动

向右顶髋

向左顶髋

向右沉髋

向左提髋

双膝弹动

弓步

点地　　　　提踵

第四节 广场舞健身放松运动范例

放松运动,是指在体育锻炼后,所采用的一系列拉伸练习和运动后按摩等等恢复等手段,目的是消除疲劳,恢复体能,提高锻炼效果。如运动后马上静止不动,会让高度运转的神经、肌肉得不到缓冲,这时候激素水平、血压等都没降下来,对心脑血管很不好。而运动后做放松,会让肌体各个部位逐渐适应从运动到停止运动这一变化,保护身体健康。

广场舞健身放松运动示范

第一节:头部的拉伸

第二节:上肢的拉伸

 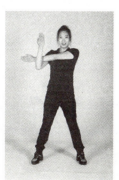 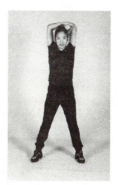 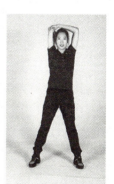

第三节：躯干的拉伸

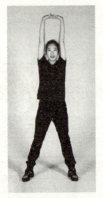
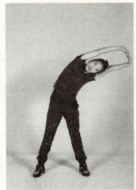
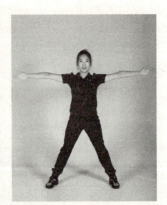
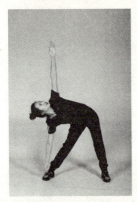
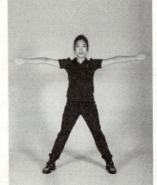
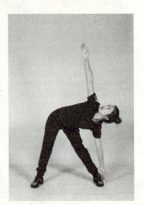

第四节：下肢的拉伸

第四章 创编广场舞

第一节 广场舞创编原则

一、健身性原则

广场舞的锻炼功效首先取决于动作的编选、动作顺序的设计、动作的难易程度以及运动负荷安排的合理性和科学性。创编较为完善的广场健身舞必须严格遵循运动生理学与解剖学的基本规律。编排动作由易到难,速度由慢到快,强度由弱到强,运动负荷由小到大,逐步增加运动负荷,当达到和保持一定运动负荷后,再逐渐减小。参与者的心率变化则应由低到高,波浪形逐步上升,然后再逐渐恢复到平静状态,从而使心血管系统、呼吸系统、消化系统和内脏器官功能得到改善和提高。编排动作时要保证身体的各个部位都能得到相应的运动,同时还要注意运动的安全性。在运动过程中,若运动负荷较大,会对身体造成伤害;若运动负荷过小,又会使锻炼效果大大降低。总而言之,必须将实效性与安全性有机统一在一起。

二、大众性原则

创编健身广场舞还必须遵循大众性原则。健身广场舞动作易学、对场地的要求也不高,因此它的参与人群较广。创编广场舞必须以群众的需求为根本出发点,兼顾参与者的文化层次以及其生理、心理、接受能力等因素,切合实际,有

所侧重,有的放矢地创编,即所创编的动作应该美观大方、简单易学、易被群众接受。并且,练习者的兴趣爱好也是创编广场舞必须考虑的因素之一。在广场健身舞的练习中,有的参与者喜爱徒手练习,有的参与者爱好手持轻器械练习,有的喜欢民族类的舞蹈,有的则喜欢西式的拉丁风格,这些取向都是参与者的需求,也是创编者应该参考和遵循的原则。

三、针对性原则

成套动作的创编因人而异,应从锻炼者的实际情况出发,针对参与者的身心特点以及时间、场地、器材条件,根据参与者的年龄、性别、职业、能力、爱好、身体情况以及发展或改善身体某部分的需要,编制各种形式的广场舞,这也就是创编广场健身舞必须遵循的针对性原则。练习广场健身舞的群众不仅范围广,而且需求也各不相同。例如,一些练习者是为了缓解颈部以及腰椎的疲劳疼痛,故选择颈部和腰部运动较多的广场健身舞进行练习;一些练习者是为了加强自身的协调性和改善身体姿态,因此选择动作较为丰富、变化较多的广场健身舞进行练习;还有一些练习者为了塑造美好身形,减去多余脂肪,选择了运动量较大、节奏较为紧凑和激烈的广场健身舞进行练习。所以,在创编广场健身舞前应对运动对象的健身目的和需求进行了解。

四、艺术性原则

广场健身舞既是一项锻炼身体的手段,又是一种形体艺术。它和健美操、现代舞等含有较多艺术成分的体育项目一样,其本身必须具有较强的艺术魅力,方能吸引广大练习者全身心地投入运动。因此,艺术性也是创编广场健身舞应遵循的一个原则。艺术性原则主要体现在广场健身舞音乐选配的艺术性和动作与音乐的一致性等方面。一套广场健身舞如果没有理想的音乐予以配合,是不会受到练习者欢迎的,当前参与广场舞锻炼的人群以20世纪50、60年代出生的居多,因此在选择音乐时要考虑这一人群所喜爱的音乐风格特点,以更好地表达出他们跳舞时的心理感受。

五、创新性原则

积极创新也是创编广场舞必须遵循的原则。创新是创编过程不可缺少的因子。所谓创新,就是不同手段与方法在广场舞创编过程中运用于每个结构环节的行为过程,选配音乐的创新、单个动作的创新、组合动作的创新、前奏与间奏的创新、使用道具的创新、环境结构的创新以及外在表现形式的创新等,均是创新的内容。广场舞的创新包括两个层面:一是在现有的广场舞基础上,将已有的内容进行重新分裂组合;二是依据广场舞的特点以及创编规律,编排出新的广场舞内容。创新不是空口而谈,创编者必须不断学习当下国内有关广场舞的发展潮流和动态变化,并且大量审阅与广场舞发展动态有关的文献资料,依据广场舞的基本特质,将自身独特的观点融入创编的每一个过程环节,将时代潮流精髓注入广场舞内容创新的过程,创编出形式多变、教学内容新颖独特、观赏性强并且艺术感足的广场舞,从而让参与者切身体会到广场舞独特的艺术魅力。这样不仅有助于培养学习者的创新理念,也能给大众带来美的享受。

第二节 广场舞创编依据

广场舞的创编者应依据不同的锻炼对象以及锻炼需求,具体问题具体分析,创编不同类型的健身舞。广场舞主要分为时尚健身舞蹈类、民族类和民族传统舞蹈类,因此,要创编不同风格的广场健身舞,就必须遵循该类别广场健身舞的创编规律;而广场舞的主要功能就是锻炼身体、促进健康,所以还应依据科学的健身素养测评指标体系,编排出科学有效的广场健身舞。

一、以锻炼对象及其需求作为创编依据

广场舞练习者的性别、年龄、职业、爱好、身体情况各不相同。在编排时应使不同参与者的心理、生理特点与练习目的和任务相匹配。不同参与者对练习的负荷程度、时间长短、锻炼部位等各有要求,创编时必须加以注意,做到有的放

矢。例如创编老年人广场舞时，应考虑到简单易学，尽量避免选择跑跳类动作、具有牵拉性质的摆动动作和弹动动作，目的在于使软化、迟钝和缺乏活力的肌肉重新变得充满活力和具有弹性。根据人老先老腿的规律，应选择一些增强下肢力量及关节灵活性的动作。另外，还要选择一些有助于防治颈椎病、肩周炎、腰腿疼痛的动作。为中老年人创编的广场健身舞，力度不宜过强，音乐速度宜稍慢，既要稳重大方，又要使参与者感到自己依旧年轻富有活力，从而燃起新的希望，对生活充满激情。为青年人创编的广场舞，应突出豪放与激情，动作有一定强度，节奏可快一些，将健与美结合，展现出年轻人朝气蓬勃的气质。为青年女性创编广场舞，则应多设计一些影响胸、腰、髋关节且造型优美的动作，以利于塑造她们的曲线美。

二、以健身操类和舞蹈类的创编规律为创编依据

1. 以舞蹈的创编为基础

广场健身舞源于舞蹈，源于生活，属于生活舞蹈的一类。因此，广场健身舞的创编应以舞蹈的创编为基础。艺术创作源于生活且高于生活，生活是任何艺术创作的源泉。同样，广场健身舞创编者在日常工作和生活中通过认真仔细的观察，逐步积累生活素材，并对这些素材进行科学的分析和理解，从中筛选出典型的、具有象征意义的动作素材，并根据编排舞蹈的方法，将构思、即兴舞蹈和组织编排作为创编广场健身舞的编排方法。在舞蹈的创编中，创作者将动作与节拍、时间等有关计量单位相结合，使得舞者在舞蹈过程中形成量化项。广场健身舞的创编有着同样的量化项，主要体现在速度与节奏方面。速度的选择主要取决于编创者编排这支广场健身舞的动机（目的）以及想要达到的健身效果。快节奏的动作能表现出热情和激烈，而慢节奏的动作则可以表现出舒展性和神秘感，若使两者交替进行，舞蹈动作快慢有序，并把握住选择的主题，所创编出的广场健身舞便能够给人轻快活泼、积极向上的感觉。最后，根据舞蹈的三维空间感，可以充分利用空间，合理安排广场健身舞的高度、宽度和深度，让运动的空间感更强，内容更丰富，画面感更活跃。

2. 以健身操为基础

广场舞移植了健身操的大部分运动元素,其与健身操的最大相同之处就是注重人体的全面协调锻炼,但是它的动作变化不同于健身操的正规刻板,而且在健身操讲究动作对称性的基础之上,依照健身操的编排规律,较大自由度地创造出各种各样的动作;既有对称性动作,也有不对称动作;既有大幅度动作,也有小幅度动作;既有原地动作,也有向前后、左右移动的动作;既有肢体同时进行的动作,也有依次进行的动作,快节奏与慢节奏交替进行的动作——广场舞将这些动作相互交叉组合,使人体的各个部位都能够得到锻炼。与健身操成套操的编排相同,广场健身舞的编排顺序应具备严格的科学性。按照健身操的运动规律,活动部位应该从远离心脏的肢体末端开始运动,然后逐渐过渡到躯干,直到全身的活动。动作的节奏应该是由慢至快的,运动量应该由小到大逐渐增强,在结束运动时应由大到小、由强到弱逐步递减,从而保证合理的负荷量。由于广场健身舞是一个动态的健身过程,在练习中如何及时检测运动负荷量的合理与否是当前面临的一个比较困难的问题。因此,广场舞锻炼应掌握好一定尺度,既不能负荷量太少,达不到锻炼效果,又不能负荷量太大,使有氧代谢变成无氧代谢。

总的来说,创编广场健身舞的要素之一就是:在使身体整体机能得到锻炼的基础上,力求整支舞的动作变化丰富,姿态优美,形式多样且富有新鲜感,能够引起健身爱好者与旁观者的兴趣。

三、以科学的健身测评指标作为创编依据

以健身功能为主的广场舞,应依据科学的健身测评指标进行创作编排。能够达到运动目的且人体机能在运动后一定时间内能恢复到正常水平的运动就是科学的运动。科学的健身运动,从次数和运动持续时间上讲,想要获得良好的体育锻炼效果,每周至少应该锻炼 3~5 次。为了提高心肺循环系统的耐力,每次运动的时间至少应持续 30~60 分钟。科学合理的运动时间可以有效改善心脏血液输出量的水平。心脏的输血功能是人体一生中不能停顿的,它影响着人体全身组织的机能水平和寿命长短,是最重要和最基本的必须改善的机能。要改善心输出

量，最短的持续运动时间不能少于心输出量达到和超过最高水平所需的时间，再加上保持该输出量水平不变的持续运动时间，即为不能超过的持续运动时间上限。时间太短或太长都不能使心脏血液输出量达到或超过最高水平。练习的强度会直接影响持续运动的时间，而在大多数情况下，控制运动时间要比控制运动强度容易得多。而从强度来看，要使自己的身体素质逐步得到提高，就必须在适应了一定的运动强度后，逐渐加大运动强度，即完成一个从适应到不适应再到适应的循环往复锻炼的渐进过程。

 对广场舞运动强度大小的控制可以通过测量人体的心率来实现。在一定范围内，心率与运动的强度是成正比的。为了准确测量运动时的心率，必须在运动结束后的 5 秒钟内就开始进行测量，测量 10 秒钟的心率再乘以 6，即为运动时 1 分钟的心率。人体做极限运动时的心搏频率即为最大心率。计算最大心率的公式为：最大心率 = 220 − 年龄。在调节运动负荷时，常用到靶心率。靶心率是通过有氧运动提高人体心血管系统机能时有效而且安全的运动心率范围。计算靶心率的公式为：靶心率 = 最大心率 × 60% 和最大心率 × 80% 之间的范围。人体的心率越高，收缩和舒张时间就越短。一旦人体的心率超过了运动停止后一定时间内能使心肌完全恢复的安全心率，轻则机能下降，重则损伤，甚至产生严重后果。所以，对运动时的心率进行科学的测评，除了可以评定运动强度的大小，更主要的是评定所安排的运动强度是否使心率超过了安全心率，从而适当调整广场健身舞的运动强度，以增进心肺功能。在编排广场健身舞时，可以引入"最高有氧心率"这一概念。有氧代谢的最高心率，也就是身体机能处于有氧代谢状态的心率的最高值，它可以从数据方面使编操者对自己所编排的操的负荷有正确的认识，在负荷的分配方面达到事半功倍的效果。

 在运动过后，应科学地判断运动疲劳。如果运动后第二天的晨脉没有恢复到前一天的数值，则表示出现了运动疲劳，应减少运动量，及时调整锻炼强度与时间。如果测评显示运动负荷适当，则可以逐渐增加运动负荷。

 练习广场健身舞可以增强体质，促进健康，但这是一个持续不断、循序渐进的过程。在前一次或前几次的锻炼基础上，参与者应根据自身情况逐渐增加运动

负荷，且增加得不宜太慢或太快。应注意：每周运动强度或持续时间的增加都不得超过前一周的10%。

第三节 广场舞创编方法

一、总体构思法

总体构思法是指在明确了创编的目的、内容、参与对象等前提条件后，对整套动作的风格、方案、内容、结构及表现方式等作总体框架的设想，设计出一套广场舞的总框架，确定自己的独特风格，并对整套动作进行构思。创编时要考虑广大健身人群的可接受性以及怎样才能激发大众的兴趣，具备健身性，还要在广场健身舞独特的风格与音乐的选择上进行整体的创编与构思。比如创编一套健身操广场舞，对象为中老年人群，则创编时要以健身操的内容为主，移动步法则以低冲击为主，尽量减少跑跳动作的编排，所选择的音乐要具有明显的节奏感。再比如：在创编竞技性广场舞时，首先要考虑到比赛的规则、需要的人数以及场地等；其次，应根据每个参赛队员的能力安排难度动作；再次，宜选择民族健身操的种类以及音乐；最后，应考虑整套动作编排下来所具有的观赏性及健身价值。

二、分步创编法

分步创编法是把整个套路分为几个部分，然后根据每一部分的表现目的或主题思想而进行创编的一种方法。一套完整的广场舞健身操包括准备部分、基本部分和结束部分三个部分。准备部分的主要目的是预热身体，一般主要有进场或者是造型动作，动作由简单到复杂。基本部分是锻炼的主要部分，是体现运动主题思想的部分，整个套路必须在这一部分体现它的价值或特色。这部分的运动强度和负荷是三大部分中最高的，否则整套健身操的价值就得不到实现。结束部分是使机体得到充分放松，缓解是整个套路最后的完成部分。该部分的运动一般是由复杂到简单直至恢复阶段，但是在创编构思时，也应该注意动作的创新及亮点的

融入，以达到画龙点睛的效果。

三、递增创编法

递增创编法就是以需要创编的主题风格、目的为依据，逐渐增加新的动作元素的一种有序的创编方法。这是一种比较实用的创编方法，一般是在确定好动作风格后，依次将所选择的动作元素或是许多小节一个个逐步积累递加。比如我们要创编4×8拍的动作，那么，我们应该先创编第一个8拍的动作A，选取每一拍的动作元素组成A，接着再创编第二个8拍B的动作，然后A动作与B动作连接起来，创编第三个8拍C的动作，形成A+B+C组合，等到第四个8拍D的动作元素完成后，再将A、B、C、D都连接起来，这样依次类推，从而完成整套操的创编。

四、移植创编法

移植法，又称模仿法。确定动作风格后，就可以选择该风格中的一些典型动作。如创编以新疆舞为特征的广场舞，则新疆舞中的一些基本动作如扬眉动目、晃头移颈、拍掌弹指，以及昂首、挺胸、立腰等新疆舞的典型动作就可以作为素材创编到套路中。还可以将素材予以加工改造，分解成具有鲜明特色的单个动作或单节动作素材。移植法已成为广场舞成套动作创编创新的主要方法之一。以哈萨克族健身广场舞为例，哈萨克族舞蹈的主要特点是身体各部位的动作大气，同眼神及表情的配合密切，便于传情达意，通过动、静的结合，大、小动作的对比，以及动肩、翻肘、配合等一系列的点缀，形成了热情、稳重、细腻的风格。哈萨克族舞蹈动作风格独特，广场舞中最常用到的有动肩、翻肘、男女配合等。

五、组合创编法

组合创编法是指按照广场舞的动作编排原则，将两个或两个以上独立的技术动作，通过巧妙的结合或重组，形成新的成套动作。广场舞的动作组合既可以是同一类型的动作变化为多个不同特色风格的动作，也可以是不同类型的多个单独

动作进行适当重组，最后完成成套动作的编排。广场舞动作的创新组合不是简单的动作堆积，更不是简单的拼凑，而是要形成形式多样、技术独特动作新颖、结构合理并与音乐风格相和谐的动作创新组合，这对创编者组合创新思维能力提出了更高的要求。

第四节　广场舞创编过程

一、创编前的准备

创编前，应该做好充分的准备，解决为什么要创编操、为谁创编操的问题。即明确创编的目的、任务和要求，明确练习对象的基本情况，包括性别、年龄、职业、文化水平、身体状况、运动基础、场地器材条件等。

二、制定创编方案

制订创编方案时，应在多方面了解情况的基础上，确定所编广场舞的风格。创编方案应包括操的名称、目的、任务、要求、特点、形式和全套操的时间、音乐节奏、动作的难易程度、顺序、运动负荷的大小、对身体各部位的特殊要求等。

三、确定选配音乐

在创编过程中，不管是先选乐曲，还是后选乐曲，都要求音乐的节奏、旋律和风格与动作协调统一。音乐选配一般有三种方法：第一种可先选乐曲，按照音乐的节奏、特点、风格以及音乐的段落来设计动作。第二种是先编好动作，再请作曲家谱写乐曲。作曲家可以根据成套动作的节奏、风格、高低起伏来配制乐曲，从而达到较理想的效果。第三种是先编好动作，后选乐曲，根据已编好的成套动作选择适合的乐曲相配，与动作协调统一。目前一般是先选音乐，然后按音乐节奏和要求去创编动作。选择音乐时，可以择取当前流行或大众所熟悉的音

乐，这样更容易让大众接受。

四、分段创编

广场舞的整个曲目可以分为前奏、主体、间奏、结束四个部分，创编者可以根据音乐的特点以及音乐的分段来进行广场健身舞动作的创编。在创编过程中先创编特色动作，然后依次创编其他段落。如健身操类的广场舞上肢以手臂的举、摆动、屈臂、绕环等动作为主，下肢以踏步、并步、侧交叉步、恰恰步、漫步、走步等动作为主。

五、成套串联

串联整个曲目的前奏、主体、间奏、结束部分，完成整套广场健身舞的创编。

六、教学实验与修改定稿

将创编好的成套动作进行教学实验，检查成套操运动强度的适宜性、结构顺序的合理性、动作设计的艺术性，根据检查结果及练习者的反馈信息，对整套操进行反复修改和调整，最后予以确定。

七、撰写文字说明与配图

文字说明应简明扼要，术语运用应规范、通俗易懂，配图应尽量做到形象逼真、方向清晰，以便长期保留，方便教学研究、交流和出版。

八、拍摄视频与推广

视频的内容包括完整镜面动作示范、完整正面示范、分解镜面动作示范或分解（讲解）正面动作示范及背面示范等，要求便于锻炼者自学。

第五章 广场舞展演套路队形编排

广场舞运动形式多样，种类繁多，国家对于全民健身非常重视，大大小小的广场舞赛事不断增多，而队形变化是广场舞比赛和表演的重要内容，无论是比赛还是表演，巧妙流畅的队形变化、丰富多样的队形设计，能够给裁判员和观众耳目一新的感觉，不仅增加了广场舞的艺术美，还提高了表演的观赏性，给人们带来更多的视觉享受。

俗话说："好的开始是成功的一半。"如果一支广场舞的队形变化创编得好，可以说，这支广场舞的成套动作编排就成功了一半。队形的变化是指参与者通过脚下步伐的变换，借助服装和道具，在集体的配合下，改变自身的运动轨迹、运动方位，充分利用场地空间而进行的分散与组合的图形变化。合理的队形选择和运用是一支广场舞取得高分从而获得成功的关键，它贯穿着广场舞成套动作的始终。

第一节 广场舞队形编排的原则

一、图案清晰

构图清晰是广场舞队形变化的最基本要求，即前后左右参与者的间距要控制在合适的范围之内，使得裁判员与观众能够一目了然，明确参赛队此时所做的图形队形。具体要求是：横排左右间隔，纵队前后距离，应保证队形线条清晰，尤

其是带角的队形一定要突出棱角，圆形队形要确保曲线的弧度；必须确定基准人或者参照点，练习者必须严格遵守。在规定的场地中，如果练习者不严格遵守，导致构图杂乱无章，就难以达到预期的效果，因此要求各参赛队员必须快速准确到位，以使图案的结构更加清晰；队形变化呈现的图案必须清晰明了，才能给人们以美的享受。队形变化的过程必须迅速，在最短的时间内到达自己的下一个位置。只有每位参与者都达到要求，图案呈现才能清晰，圆形就是圆形，三角形就是三角形。队形变化的衔接必须自然流畅，必须明确上一个队形是下一个队形变化的开始，下一个队形又是上一个队形的继续和延伸，必须保证每一个队形都能够高质量地完成。

二、丰富新颖

新颖独特的队形和丰富多彩的变化是优化成套编排的重要组成部分。广场舞队形如果只是几种常见基本队形的不断重复，则会枯燥乏味。因此，设计者应在队形的创新上下功夫。队形可设计成对称的与不对称的、单一的与组合的。基本队形是有限的，但基本队形的不同组合会产生丰富多彩的队形变化。队形设计可以是静止的，也可以是流动的，将动作的完成与队形的变化有机结合，给裁判员和观众以流动的美。

三、对比鲜明

广场舞在成套动作的表演过程中或比赛中队形变化前后图案要有对比，不能仅仅是位置变化，而图案没有发生任何变化。广场舞成套动作的队形变化一般有十几个，队形与队形之间的衔接要注意对比强烈，前一个队形和后一个队形之间应有鲜明的变化。如在直线型队形后面接圆形或者三角形，会在视觉上产生不同的效果。如果在三角形后面接梯形，变化效果就不够明显。只有对比鲜明的队形才能显示出队形的丰富性，产生队形变化的节奏感。队形本身有很多种，要想运用得巧妙，就要懂得在基本队形的基础上进行重组，即队形的重新组合，如从对称队形到不对称队形，从规则队形到不规则队形，从固定队形到过渡队形等，这

样才能产生出新颖丰富的队形形式，丰富成套动作队形的编排。

四、变化流畅

好的广场舞队形设计不仅在于队形本身的丰富新颖，还在于队形变化的方法多样而巧妙，队形之间过渡自然、转换流畅。只有队形变化巧妙而流畅，才能产生丰富多彩、令人目不暇接的队形变化效果。队形变化要尽可能合理均衡地安排移动路线，在有限的时间内迅速流畅地完成队形的变化，要避免出现队形变化时队员到位不统一、个别队员因距离过远在规定的拍数内难以到达准确位置等混乱现象。队形变化要注意路线的流畅性，要综合考虑每个队员的站位，在路线跑动交叉的地方要避免队员之间相互碰撞，以免影响完成质量。队形变化是队员结合动作而进行的巧妙变化，是一种体验运动美的过程，在队形变化的过程中要合理运用队形变化的方法。特别的队形不是排出来的，而是变换出来的。队伍有了流动感，就有了生命，也才能充满灵气。

五、显示动作

动作是成套创编广场舞的基础，也是成套创编的主要内容，广场舞的队形变化最终是为了彰显动作，使成套动作更具有观赏性。规范的动作能够展示人体的美，合理的队形变化能够突出动作的美，在队形变化的过程中整齐划一的动作构成了一幅完美的画面。队形的变化必须通过动作才能够完成，同时需要脚步的变化和上肢动作的协调配合，所以队形变化与动作具有相辅相成的关系。

六、创新性

创新是事物发展永不枯竭的动力，广场舞要想获得长远发展，就必须创新。广场舞成套动作队形创编是体现其创新精神的重要突破口。因此，必须打破常规思维，不断创新广场舞成套动作队形创编，提升其成套动作艺术水平。队形往往具有较多的可变性，如果只是几种常见基本队形的不断重复，既难以凸显出广场舞队形变化的多样性，也不利于该项运动的长远发展。

第二节 广场舞队形编排的方法

在广场舞展演和比赛中，人们往往可以看到，虽然是同一套规定动作，由于队形设计与创编不同，竟会产生截然不同的效果。在广场舞的展演和比赛中，队形变化必须干净利落，避免拖泥带水，必须改变原来的队形形状，呈现给裁判员和观众全新的图案。广场舞的队形变化必须做到五个字：近、快、便、平、新，即移动距离最近，移动速度最快，移动步法方便，队形过渡平稳，队形新颖、独特。

一、队形变化要求以就近为主

参与者的变化路线以就近为最佳，行走的路线要最短，应使参与者能够快速到达自己的位置，在交叉移动的过程中，选择最合适的路线，无论是直线、斜线还是曲线。

二、队形变化要求合理流畅

表演者在队形变化的过程中要做到变而不乱，走自己的路线，形成变化的轨迹，有序地进行变化。在队形变化的过程中，表演者应在高质量完成动作的同时巧妙地改变队形，使得队形的变化与动作的完成自然衔接，保证变中求稳、稳中求变，给观众和裁判自然、流畅的视觉感受。

三、队形变化要有鲜明对比

在队形变化的过程中，前后两个队形所呈现的最终图案要有明显的差异，即虽是前后相邻的队形，但是呈现的图案却不相似，而是对比明显，从而给观众及裁判以新的视觉享受。在队形变化的过程中，表演者的精神必须高度集中，这样才能变化出新颖多样、对比鲜明的图案。

四、队形变化要运用形式美法则

队形变化中要运用形式美法则。形式美法则，是人类在创造美的形式、美的的内容过程中对美的形式规律的经验总结和抽象概括，主要包括对称均衡、单纯齐一、对比鲜明、比例协调、节奏韵律和变化统一。具体到广场舞的队形变化方面，则要求在队形变化的过程中注意处理点、线、面的关系，注意点、线、面图案的组合和搭配，形成多样化的队形组合等。

第三节　广场舞队形编排的种类

广场舞队形是广场舞队员通过步伐的移动而形成的队列形式。广场舞队形类型的分类较为多样，主要有以下几种。

一、成型队形

根据队形相对稳定的形态，可将广场舞的队形分为成型队形和过渡队形两大类。成型队形是指队员的位置相对固定并形成了清晰而明确的视觉映象。成型队形是队形编排最基本的图形，是进行队形重组的基础。

二、过渡队形

在由一个成型队形转换至另一个成型队形的动态过程中，瞬间出现并随即消失的队形即为过渡队形。过渡队形对于增强队形的流动性、提升编排的艺术效果有着举足轻重的作用。过渡队形与成型队形这两种队形的流畅转换使得广场舞比赛更具有艺术价值和观赏效果。

三、流动队形

所谓流动队形，即参与者在完成动作的同时进行位置的移动和路线的变化所形成的队形。流动队形能够增加队形变化，使队形变化看起来不单板，而是具有

流动美。流动队形运用恰当会给人一种如同齿轮般环环相扣的感觉，产生一种一气呵成的艺术美。因此，为了提高成套动作的观赏性，教练员在进行队形变化的设计时，往往会增加流动队形变化的次数。自然流畅的队形变化，能增加广场舞表演的艺术美，给裁判员和观众以美的视觉享受。

四、层次队形

层次队形是指广场舞队员在不同的高低空间完成动作所形成的高低层次队形。在广场舞的竞赛规则中只要求队形的数量，而对层次队形没有做出明确规定，但它对成套动作的艺术性有着至关重要的作用，对比层次的运用在丰富成套内容的同时也满足了观众和裁判的审美需求，使观众和裁判有耳目一新的感觉。

五、有效队形和重复队形

根据队形的唯一性，广场舞的队形可分为有效队形和重复队形。有效队形是指一套操中首次出现的队形，它是相对于重复队形而言的。也就是说，成套队形中除去重复队形之外，其他队形都可以认为是有效队形。根据队形前后对比鲜明和丰富新颖原则，重复队形应尽量少用甚至不用。广场舞比赛规则一般要求队形变化不得少于5次，每少1次裁判将减去2分（100分制）。

六、规则队形和不规则队形

根据队形是否对称也可以把广场舞的队形分为规则队形和不规则队形。规则队形即对称队形，不规则队形即不对称队形。对称的事物、对称的队形给人以美的享受，队形在移动过程中比较容易成型，构图也较为简单，容易给人整齐划一的感觉。广场舞的规则队形主要有直线、三角形、圆形、菱形，梯形等。不规则队形多为不对称图形，给人以新鲜、活泼的感觉，相对来说也较为复杂，其移动有一定的难度，但也有一种特殊的美。

第四节　广场舞展演套路队形编排与设计

广场舞是人民群众自发组织起来的一种重在娱乐休闲的体育活动，或许不能用专业的规则要来严格要求它，但是站在同为舞蹈的立场上看，丰富多彩的队形变化可以为其披上秀丽的外装，并给人以新鲜的视觉刺激。随着广场舞赛事的不断涌现，它应该朝着更多姿的方向发展。

一、广场舞展演套路中常见的规则队形

规则队形的类型通常可以分为线型和几何图形两种。线型有直线、曲线和弧线三类，几何图形的队形主要包括几何图案、字母类造型等。（见表5-1）

表5-1　规则队形的主要类型

队形类别	队形类型	典型队形
线型	直线	横队、纵队、斜线
	曲线	U型、S型
	弧线	圆形、椭圆形
几何图形	几何图案	三角形、菱形、梯形、六边形、八字形、十字形、箭头形、方形
	字母造型	T、X、Z、M、W、H、L

二、不同队形图案的美感和视觉效果分析

广场舞展演中不同队形的类型所呈现的美感和视觉效果迥异。

1. 横直线队形给人线条修长、整齐划一、平稳庄严、肃穆、流畅的感觉。
2. 竖直线队形有横直线队形的优点，同时又给人延绵不断、神秘、逼近、压迫的感觉。
3. 斜直线队形给人以不平稳的感觉，同时视觉上给人以放射之感。
4. 正三角队形给人以棱角分明、整齐、划一、力量集中、前赴后继的感觉。

5. 倒三角队形给人以集中凝练、气势雄伟的感觉。

6. 大、小圆形队形给人以圆润、柔和流畅、川流不息、延绵不断的感觉。

7. 正八字形队形给人以宽阔大气、无限延伸的感觉。

8. 倒八字形队形既有正八字形队形的好处，同时又给人以层层叠叠、永无止境的感觉。

9. 菱形队形立体感较强，给人以集中力量的感觉。

10. 梯形队形给人以一种递进、向上、层出不穷的感觉。

11. 正十字交叉形队形有一种层层叠叠、前行不休的感觉，在视觉上给人以放射之感。

12. 斜十字交叉形队形与正十字交叉形队形有不同的效果，并且在视觉上给人以扑朔迷离、美不胜收之感。

13. T字形在视觉上给人以放射之感，有一种大收大放、力不可挡的强烈气氛。（见表5-2）

表5-2 队形变化形式一览表

横排：具有线条修长、整齐划一、平稳流畅、向左右（3点、7点）的延伸之感					
●●●●●	●●●●● ●●●●●	●●●●● ●●●●● ●●●●●	●●●●● ●●●●● ●●●●●	●●●●● ●●●●● ●●●●●	●●●●● ●●●●● ●●●●●
纵排：具有延绵不断、神秘、逼近、压迫、向上、下方向（1点、5点）的延伸之感					
● ● ● ● ●	●● ●● ●● ●●	●●● ●●● ●●● ●●●	●●●● ●●●● ●●●● ●●●●	●●●● ●●●● ●●●● ●●●●	●●●●● ●●●●● ●●●●● ●●●●●

续表

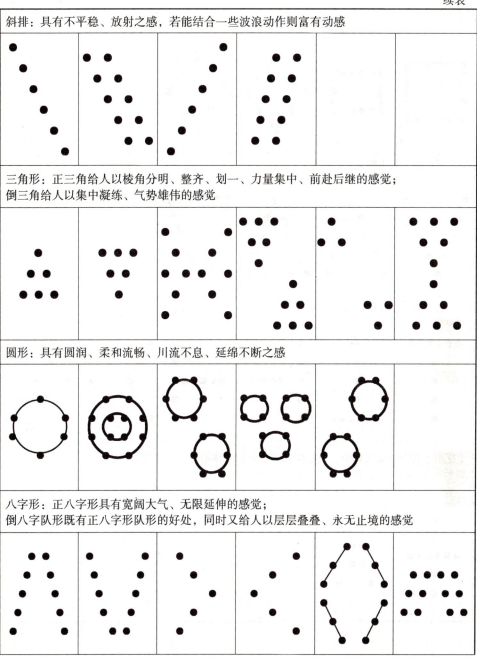

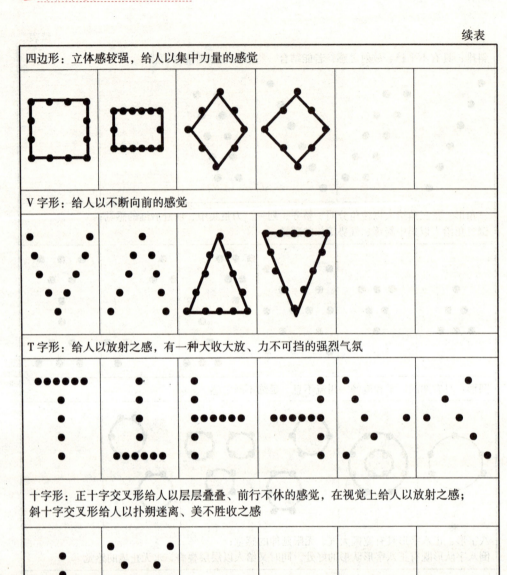

三、广场舞队形变化的运用及分析

随着广场舞的快速发展，全国各地掀起了一股广场舞比赛的热潮。随着比赛水平的不断提升，观众们的审美水平也在不断的提高，只有在比赛中不断创新广场舞队形，才能保持广场舞参与的积极性和创新性；只有丰富多彩的队形及其巧妙流畅的变化，才能令广场舞比赛更具艺术性和观赏性。

1. 横排与纵队的队形变化

变化横排与纵队队形是广场舞中比较常见的队形变化方法。但是横排与纵队的变化若没有新意，则会使观看者感到乏味。所以，广场舞编排者在运用横排与纵队的队形变化时要设计出多种变化方式，推陈出新。常用的有排与排的变化，如一横排变为二横排，由二横排变为四横排等；还可以在流动中实现二横排变为一横排；等等。纵队之间的变化也可以像横队的变化一样，实施队形变化。另外，横排与纵队之间的队形变化还可以让不同纵队的表演者呈圆形或者团状，然后又恢复成整齐的横排或纵队。最后，可以将不同排的队形变化成一字型或十字型，然后再恢复成原来的形状等。总之，在横排与纵队的队形变化中，要实现形式的多样化，并且根据具体的舞蹈和配乐确定队形样式。

2. 三角形的变换

三角形在广场舞比赛和表演中是常用的队形之一，能为广场舞增添美感。三角形给人一种稳定的感觉。三角形的稳固感，再贯以舞蹈者整齐划一的动作，能带来强烈的视觉冲击。在广场舞中，三角形队形的应用可以有很多种模式。首先，可以让表演者呈一个大三角形排列，在表演的过程中相邻的表演者之间互换位置，从而营造出一种动态感受；其次，可以让表演者呈现出不同的小三角形集团，接着在表演的过程中将不同的小三角形进行位置变化，可以是左右变化，也可以是前后变化；再次，还可以通过三角形和普通排列队形之间的切换来实现队形的变化；第四，三角形与直线型或圆形的组合队形，也有意想不到的效果。三角形队形的变化对表演者的要求更高，如果有表演者在变换的过程中没有跟上节奏，就会破坏整个三角形队伍的稳固感。

3. 圆形的缩放

圆形能给人唯美、和谐的感觉，圆形的队形则给人以圆润、柔和流畅、川流不息、延绵不断的感觉，特别是在表演者众多时，采用圆圈队形更能够营造出一种磅礴的气势。在我国，许多舞蹈种类都善于将圆圈作为队形，如土家族的摆手舞，篝火晚会上的即兴舞蹈等。在广场舞的比赛和表演中，通常会通过圆形的缩放来体现队形的优美。具体做法是：广场舞表演者逐层围成圆圈，中间空出一个适当的圆。表演开始后，表演者既可面朝圆心，也可面朝圆外，当跳完一段时间后，队形开始缩放。可以先往圆心内移动收缩，再向圆外移动扩散，如此重复；在缩放的同时，表演者可以在自己所在的圈层循环流动。另外，表演者还可将队形调整为以圆心为顶点的放射状，并进行相邻两列队伍的位置互换。圆状队形的变化一方面可以给整支广场舞增加美感，另一方面也对队形的整齐度提出了更高的要求。在队形变化过程中要注意保持队形的整齐，尽量保持圆形图案的完整性，防止因队伍混乱而适得其反。

4. 十字形和 X 形的自由切换

十字形有一种层层叠叠、前行不休的感觉，在视觉上给人以放射之感。X 形队形与十字形队形有不同的效果，在视觉上给人以扑朔迷离、美不胜收的感觉。一般 X 形通过集体顺时针或逆时针转动 45°就立刻可以变成十字形。首先，在十字形队形中可以实现左右或前后错开的移动，调和动感和优美之间的关系，达到意想不到的效果。其次，在 X 形和十字形队形中，队员可以面向中心点或面向外做动作。另外，队员还可以在完成动作的过程中，通过集体连续顺时针或逆时针 90°的流动，即像风车一样旋转，营造出优美畅快地流动的和谐美。

5. 八字形和 S 形的自由切换

正八字形给人以宽阔大气、无限延伸的感觉。倒八字形既有正八字形队形的好处，同时又给人以层层叠叠、永无止境的感觉。S 形一般用来形容曲线美，在广场舞中适合与柔和的音乐匹配，从而营造出优美畅快的感觉。若将两者用于广场舞中的队形切换，则可调和动感和优美之间的关系，达到意想不到的效果。在广场舞中，一般都会有高低音乐的切换，在这样的切换过程中进行不同队形的变

换能够缓解观众的视觉疲劳。首先，可以在低音乐阶段呈现 S 形队伍，并且使队伍跟随着节奏不断移动，造成一种浮动的感觉。接着，在音乐切换成高音时，S 形队伍依次隔开向左右两边呈弧形扩散，逐渐形成倒八字形或八字形队形。此外，八字形队伍也可以进行变化，如调整其张开度直至成纵排或横排。八字形和 S 形的队形变化对表演者的反应能力和方向感的要求很高，特别是由 S 形变为倒八字形队形要注意精确性，不然会使队伍失去整体和谐。

6. 曲折线的变化

曲折线可以给人活泼跳动的感觉，例如在广场舞比赛中运用"S"型曲折线可以使观众感觉队形变幻多样，宛若在旋绕，这种队形变化与中国山水画有异曲同工之处，能将整个舞台空间布置得如同中国山水画一般层次分明、优雅婉转。"Z"字型队形的变换较为简单，但是能够取得非常大气的艺术效果。"V"字型队形在广场舞中运用较多，从视觉效果上可以给人向外扩张的强烈不稳定感，十分活泼，颇具动感。

7. 对称和不对称的变化

对称的队形设计能够给人强烈的平衡感，视觉感受十分舒适。对称的队形设计主要有正方形、竖排、横排等。许多广场舞都会利用对称队形来安排舞台布局，简单的舞蹈动作加上对称的队形设计能给观众带来十分舒适的感觉。而不对称的队形属于自由式队形，虽然没有规则但也均衡，能使舞台画面在不对称中寻求平衡统一，让观众感觉整个画面赏心悦目。

四、广场舞展演套路队形编排范例

（一）8 人广场舞展演队形变化的设计与编排

根据参加人数 8 人进行队形变化的设计与编排：两横排（直线）→一横排（直线）→错开的两横排（直线）→菱形（直线）→两纵排（斜线）→组合图形菱形（直线）→组合图形方形（直线）→组合图形（直线）→T 字形（直线）→X 形（斜线）→十字形（直线）→组合图形（直线、斜线）→箭头形

8 人广场舞展演队形变化范例

（斜线）→圆形（曲线）→八字形（斜线）→三角形（斜线）。队形变化中同样的队形，通过表演者面向的改变，还能产生不同的视觉效果。

表5-3　8人队形变化形式一览表

1	2	3	4
5	6	7	8
9	10	11	12
13	14	15	16

（二）10人广场舞展演队形变化的设计与编排

根据参与人数10人进行队形变化的设计与编排：两横排（直线）→三角形（斜线）→组合图形（斜线）→十字形（直线）→组合图形（直线）→组合图形（直线）→两纵排（斜线）→八字形（斜线）→圆形（曲线）→组合图形（直线、斜线线）→H形（直线）→Z字形（直线、斜线）→组合图形

10人广场舞展演队形变化范例

（直线、斜线）→组合图形（斜线）。队形变化中同样的队形，通过表演者面向的改变，还能产生不同的视觉效果

表5-4 10人队形变化形式一览表

1	2	3	4
5	6	7	8
9	10	11	12
13	14		

（三）12人广场舞展演队形变化的设计与编排

根据参与人数12人进行队形变化的设计与编排：横排（直线）→组合图形（斜线）→组合图形（曲线）→横排（直线）→组合图形（斜线）→组合图形

（直线）→横排（直线）→组合图形（斜线）→组合图形（斜线）→圆形（曲线）→组合图形（曲线）→平行四边形（直线）→X形（斜线）→十字形（直线）→组合图形（斜线、直线）→八字形（斜线）→H形（直线→纵排（直线）→组合图形（直线、斜线）→组合图形（斜线）→组合图形（直线）→组合图形（直线）。

12人广场舞展演队形变化示例

表5-5　12人队形变化形式一览表

续表

（四）广场舞展演人数 16 人队形变化的设计与编排

根据参与人数 16 人进行队形变化的设计与编排：方形（直线）→平行四边形（直线）→菱形（直线）→组合图形（斜线、直线）→组合图形（直线）→组合图形（直线、斜线）→组合图形（直线）→组合图形（斜线）→梯形（直线）→组合图形（曲线）→组合图形（斜线、曲线）→组合图形（直线）→X形（斜线）→十字形（直线）→组合图形（斜线）→组合图形（斜线）→横排（直线）→组合图形（直线、斜线）→组合图形（斜线）→组合图形（斜线）→纵排（直线）→横排（直线）→组合图形（斜线、直线）→组合图形（斜线）→组合图形（直线、曲线）→组合图形（直线、斜线）。

表 5-6　16 人队形变化形式一览表

续表

在创编的过程中,教练员可以根据参与者的人数多少,进行不同类型的广场舞队形设计。在队形变化中,同样的队形通过表演者面向的改变,也能产生不同的视觉效果。因此,教练员在队形变化创编的过程中要大胆地进行创新动作的设计,使得队形变化丰富多彩,展演者在完成成套动作队形变化的过程中思想必须高度集中,对自己所走路线必须清楚,并能准确运用音乐节拍,在规定的时间内

较好地完成队形的变化。展演者通过脚下动作的变化、身体面向的变化以及运动路线的变化，形成新的队形图案，表现出展演者齐心协力的团队精神。

第五节 广场舞展演套路队形编排存在的问题

广场舞的动作简单、易学。动作是基本骨架，而队形的变化就是附着在骨架上的肌肉，可以为广场舞增添视觉效果。队形的变化和运用是广场舞成套动作编排的灵魂，丰富多彩的队形及其巧妙流畅的变化令广场舞比赛更具有艺术性和观赏性。笔者在多年的广场舞裁判工作中发现，在广场舞比赛中，成套队形变化存在以下主要问题。

一、场地空间的使用缺乏合理性

广场舞比赛场地为适宜运动的平整场地，场地大小为 18 米 × 16 米，标记带宽 5 厘米。标记带属于比赛场地的一部分，它与场地四周的安全距离不少于 3 米。也就是说，队员可以在 18 米 × 16 米的区域内完成成套比赛动作。从比赛的现场可以看出，大部分参赛队没有充分利用比赛场地，队员跑动没有到达底线，其中最为忽略的是场地的前场和后场以及左右两边场位置。另外，还有队员集中在某一区域而周围场地空缺的现象。只有合理有效地运用比赛场地，才能充分利用场地，图案的效果也才能更加清晰。

二、队形变化转换速度偏慢

广场舞竞赛规则规定，成套动作中必须至少出现 5 次队形变化，每缺少一次扣 0.2 分（10 分制），而且队形变化必须迅速、流畅。一般正式的广场舞比赛中，在队形的数量上每个参赛队都能达到要求，但是队形与队形之间的转换、两个队形之间的衔接还是存在速度慢的问题，队员在移动过程中不能一步到位，导致队形成型速度慢而且在完成效果上也不甚理想，由此影响了裁判对队形图案的评判。常见的是队员跑动不到位，无法清晰地展现队形形状以及队形的收、放，

对比强烈的队形效果也难以达到。针对上述情况，必须在训练中进行"探点"练习，要求队员在规定的拍数内找到自己的位置，这样才能显示出鲜明的队形变化。

三、队形移动路线缺乏流畅性

队形的移动路线主要有向前、向后、向左、向右、对角线和弧线，但在比赛中最常见的是向前、向后、向左、向右等。因此，除了可以利用常规路线来改变队形的移动路线，以突出图案的整体流动效果之外，还可以运用相同方向、交叉或相反方向等方法来丰富成套动作的变换方式，采用点、线、面三维空间的整体变换来提升队形艺术性和审美价值，丰富移动线路的流动性、流畅性，提高动作的视觉效果。但是，大多数队伍在队形移动线路的方向变换上较为保守，应用图案的流动效果较少，空间整体的流动性较差，导致整体的队形移动线路缺乏流动性。

四、队形方向位置缺乏合理性

一套完整的广场舞比赛队形，其方向可正对裁判、背对裁判或侧对裁判，以面向观众和裁判的正面队形为主，但成套中若单纯只有正面队形，其创编的合理性和多样性就明显存在不足。同时，在考虑运用不同方向或位置的队形时，动作的选择也很重要，队形的方向或位置要能很好地反映动作显示面，优美的动作也需要通过合理的队形来展示。编排中背对裁判的动作最好不要超过1个8拍。

五、队形人数的组合形式缺乏多样性

广场舞竞赛规则对参赛人数有一定的要求，一般为8~24人，在这一区间范围内，教练员可以任意进行人数的组合。从比赛视频中可以看出，教练员选择的参赛人数多为12~16人，而对于16人以上的人数区间范围则选择较少。访谈调查发现，大多数教练员更倾向于选择10人或12人参赛，主要是考虑到这套动作

完成效果的一致性。不少教练员表示，大多数参赛队伍集中训练的时间较短，队员本身的素质有较大差异，选择20人或24人参赛会使整体动作的一致性受到较大挑战，为了取得较好的整体效果，通常会保守地选择较少人数参赛。因此，为了取得较好的艺术效果，教练员应该结合本队实际，拉长初级训练和队员选拔的时间，在保证基本动作完成较好的情况下，增加队形变化、组合的专项训练时间。这样既可以在参赛人数的组合上有较多的选择空间，变换出更多的队形花样，又能保证场地的充分利用，以展示较好的层次性和空间感，提升参赛广场舞整体艺术效果，取得较高的艺术评价分。

六、队形变化缺乏快速多变的时空位置

快速多变的队形时空位置是指队形的变换要快、要流动、要多样。广场舞的队形变化可以借鉴花球舞蹈啦啦操的队形变化，要求迅速、自然流畅、巧妙而有规律，尽量取得运动员移动的位置小而全场队形变化大的效果。广场舞的队形包括规则图形与流动图形等。规则图形是广场舞成套动作队形创编的主要图形，如三角形、直线形、六边形、梯形和菱形等，这些图形易于完成，构图清晰。流动图形多以圆形为主。在广场舞成套动作队形创编的过程中，要科学合理地安排各类图形，合理分配各类图形的比例，保证队形变化的多样性、完整性，解决好队形变化之间、运动员与队形之间的关系。

第六节　广场舞展演套路队形编排实例

实例一

队名：苏州市教育工会健美操俱乐部队

展演曲目：《太湖美》（12人）

苏州市教育工会健美操俱乐部队是由一群热爱运动、喜欢健美操的教师组成。学校里，他们用知识灌溉花朵；舞台上，他们用活力绽放自我！这支队伍曾多次在省、市各项健美操比赛中获

12人广场舞

得一等奖,并代表苏州总工会参加了江苏省第十九届运动会职工部排舞比赛获排舞规定套路第一名,为苏州赢得第一枚省运会排舞金牌!

实例二

队名:昆山金百合艺术团队

展演曲目:《在希望的田野上》(16人)

昆山金百合艺术团队是由一群热爱舞蹈、喜欢运动的人员组成,成立于2010年,隶属于青阳城市管理办事处。目前总有60余名成员。艺术团自成立以来,秉承着"跳出健康 跳出美丽 展示自我 展现生活"的理念。创作和编排出一个又一个优秀作品,在省市区乃至全国比赛中均能取得好成绩。用健康的体魄讴歌伟大的党,用运动的激情赞美幸福的生活!

16人广场舞(1)

实例三

队名:杨舍镇群星舞蹈队

展演曲目:《奔跑吧,港城》(16人)

杨舍镇群星舞蹈队成立于2017年3月,拥有正副队长各1名,队员34名,队员平均年龄48岁,均为基层及社会广场舞爱好者,由镇文体中心进行考核选拔录入,直接接受镇文体中心管理。舞蹈队虽成立不久,属一支新生团队,但凭借队员们对广场舞的热情与执着,在队长的有力带领下,在老师的精心指导及团队的不懈努力下,已有多个作品在张家港市与苏州市及省、全国各类比赛中获得诸多奖项。

16人广场舞(2)

实例四

队名:昆山市排舞广场舞队(16人)

展演曲目:第七套健身秧歌(16人)

昆山市排舞广场舞代表队是一支2018年组成的团队,隶属于昆山市社会指导中心下排舞协会的舞蹈爱好者队伍。昆山开发区文体站代表队是这只队伍的前身。当初由16名成员逐渐发展

16人健身秧歌

到现在近 50 名成员,在团队的共同努力下创作了小舞剧《淞沪魂——哪些不可忘却的日子里》、小歌舞剧《爱相守——风雨同舟》等等一系列 10 多件原创舞蹈作品。曾分别获得全国排舞总决赛,广场舞总决赛,青年中年一等奖,江苏省广场舞创编比赛一等奖,昆山市广场舞排舞比赛一等奖等等。

第六章 广场舞运动损伤与防治

当下广场舞活跃在我们生活的各个角落,城市、农村、社区、工作单位,都可以看到跳广场舞者的身影,广场舞以它独特的魅力和运动方式赢得了广泛的群众基础,受到了大家的喜爱,广场舞锻炼的队伍不断壮大。广场舞虽然属于有氧运动,但由于参与者以中老年人为主,因此,在实际的锻炼过程中会出现损伤等情况。为此,我们应了解造成广场舞运动损伤的原因以及预防措施。

第一节 广场舞运动损伤

一、广场舞运动损伤的概念

运动损伤是指在体育运动的过程中所发生的各种损伤,广场舞运动损伤是指在进行广场舞锻炼的过程中所发生的各种损伤。一旦发生了损伤,就与广场舞的健身主旨背道而驰,影响到广场舞锻炼者的正常生活和工作,还可能给广场舞锻炼者的心理蒙上一层阴影,阻碍广场舞运动的开展。

二、广场舞运动损伤的性质

广场舞运动损伤分为急性损伤和慢性损伤。急性损伤主要是由于在进行广场舞锻炼的过程中发力不当、用力突然或用力较大,其发病较急、病程较短,临床症状及体征都较明显,如出现局部红、肿、痛及功能障碍等;慢性损伤主要是由

于局部长期负荷过度，引起组织劳损或由微细的小损伤逐步积累而成。软组织损伤的恢复较为缓慢，若处理不当，往往会导致程度不同的功能障碍，所以切忌带伤练习或推迟治疗，否则会伤上加伤，或由急性变成慢性而影响身体健康。

三、广场舞运动损伤的分类

1. 肌肉拉伤

指由于肌肉的猛烈收缩或被动牵伸超过了肌肉本身所能承担的限度，而引起的肌肉组织损伤。

（1）症状与体征

有明显的受伤史、疼痛、肿胀（严重者皮下瘀血）、压痛、肌肉收缩试验阳性（严重者肌肉收缩变形，如部分断裂伤处凹陷；肌腹完全断裂，呈"双驼峰"畸形；一端断裂，呈"球状"畸形）、功能障碍。

（2）处理

① 肌肉微细损伤或少量肌纤维断裂者：冷敷、加压包扎、抬高患肢等；疼痛严重者，可口服止痛药；24小时后，外敷新伤药、痛点注射、理疗或按摩等。

② 肌纤维大部分断裂或肌肉完全断裂者，经应急处理后，还要尽快送往医院处理。

（3）产生原因

① 准备活动不充分或活动强度过大，神经系统和内脏器官未能充分动员肌肉，人体升温不够，动作协调性差。

② 大腿前后肌力不协调。大腿前后肌力的合理比例为10：6，如果平时仅注意前肌群力量的锻炼，而忽视了后肌群力量的锻炼，后肌群受伤的可能性就会增加。

③ 身体机能状况不良。如疲劳可导致乳酸代谢能力下降，神经兴奋降低。体内钠离子不足，会使神经、肌肉的应激能力降低。疲劳会使力量变弱而协调性降低。以上均可导致损伤。

（4）预防

① 要做好准备活动。

② 加强易伤部位的锻炼。

③ 运动负荷要合理。

④ 掌握正确的技术动作。

2. 胫腓骨疲劳性骨膜炎

胫腓骨疲劳性骨膜炎是指肌肉附着部的骨膜长期受到牵扯，肌张力过强，使该部位骨膜组织松弛或分离，造成骨膜下出血，而引起的骨膜炎。胫腓骨疲劳性骨膜炎常见于第2、第3跖骨及胫腓骨。

（1）症状与体征

① 疼痛：疼痛多为隐痛或牵扯痛，严重者会出现刺痛或烧灼感，个别有夜间痛。疼痛部位为胫骨内侧中下段及腓骨外侧缘下段。

② 肿胀：急性期出现凹陷水肿。

③ 压痛：局部骨面上有压痛，并可触摸到硬块压之锐痛（晚期）。

（2）处理

① 早期症状较轻者：减少下肢的跑跳练习；局部热敷和外周按摩；弹力绷带包扎患部，并抬高患肢。

② 症状严重者：停止跑跳练习；弹力绷带包扎，并抬高患肢；中药外敷、按摩、针灸、理疗等。

（3）产生原因

疲劳性骨膜炎多发生于初练者或练习量突然加大或锻炼方法不当时。由于广场舞的步法移动过于集中，如果锻炼时间过长，再加上技术动作不正确或场地过硬，小腿受到较大的反作用力，就会使胫骨、腓骨或跖骨发生疲劳性骨膜炎。因此，在进行广场舞锻炼的过程中除了调整练习量和练习时间以外，还可采用做些放松动作的方法来避免胫腓骨疲劳性骨膜炎的发生。

（4）预防

① 合理安排运动量，注意改进训练方法。

② 避免在坚硬的地面上过多进行跑跳练习。

③ 要及时消除小腿部的肌肉疲劳。

3. 关节韧带拉伤

关节韧带拉伤：是指在间接外力作用下，使关节发生超范围的活动而引起的关节韧带损伤。

※膝关节内外侧副韧带损伤

膝关节由股骨下端、胫骨上端及髌骨构成，三者由韧带、关节束和关节外部的肌肉、肌腱紧密联系，构成坚强有力的关节。股骨下端内外侧髁作为关节头，关节面是椭圆形，而股骨下端前方的足面是滑车形，因此，是椭圆滑车形关节面，胫骨内外侧髁上方稍微凹陷的关节面作为关节窝、与股骨内外侧髁形成椭圆关节。加固膝关节的主要辅助结构有半月板、内外侧副韧带。侧副韧带位于膝关节内外侧，其主要任务是加固膝关节和限制膝关节过度前伸及过度回旋。内侧副韧带呈扇状，上下两端附着股骨及胫骨的内外髁，其中段与内侧半月板相连，外侧副韧带呈条索状，上下两端分别附着于股骨外侧髁及腓骨小头。

（1）症状与体征

① 膝内外侧疼痛（局部压痛明显）。

② 膝内外侧红肿（2～3天后）瘀血。

③ 屈伸活动受限（半腱肌、半膜肌保护性痉挛）。

④ 若内外侧韧带完全断裂，则关节间隙增宽、小腿异常外展。

（2）处理

① 冷敷、加压包扎。若侧副韧带完全断裂，则需用夹板固定。

② 24～48小时后，外敷新伤药；痛点注射。

③ 按摩、理疗（3天后）、针灸等。

④ 及早进行功能锻炼。

⑤ 若韧带完全断裂，应及时送往医院进行手术缝合。

（3）产生原因

在广场舞运动中，经常需要瞬间变向、侧身及前屈、后伸，膝关节的稳定装

置不断承受剧烈的拉应力和牵扯力，一旦某个动作不协调或用力过度，或过度疲劳，而膝关节又处于半蹲位，此时，若小腿突然外展外旋，或脚及小腿固定，大腿突然内收内旋，极易导致膝关节内侧副韧带损伤。

（4）预防

① 加强股四头肌的力量性练习。

② 加强保护与自我保护。

③ 避免犯规与粗野动作。

※踝关节外侧韧带损伤

（1）症状与体征

① 有受伤史。

② 疼痛（压痛明显）。

③ 肿胀和皮下瘀血。

④ 出现跛行或功能丧失。

⑤ 若韧带完全断裂，则关节间距增宽，出现超常内翻。

（2）处理

① 冷敷、加压包扎、抬高患肢。

② 24~48小时后，外敷新伤药。

③ 按摩、针灸、理疗、痛点注射。

④ 及早进行功能锻炼。

⑤ 若韧带完全断裂，经冷敷加压包扎后应及时送医院手术治疗。

（3）产生原因

① 解剖生理性缺陷，踝关节内侧韧带力量较强，韧性也好，但其外侧韧带较细，力量薄弱，韧性也差，故外侧韧带容易损伤。

② 踝关节趾屈位突然内外翻，从而引起扭伤。

（4）预防

① 准备活动要充分。

② 加强足部力量及踝关节稳定性与协调性的练习。

③ 完善场地设施。

4. 膝关节半月板损伤

（1）症状与体征

① 有明显的受伤史。

② 疼痛：由于滑膜受牵扯而疼痛。若半月板损伤没有牵扯滑膜则疼痛不明显。

③ 压痛：关节间隙内侧或外侧疼痛。

④ 肿胀：早期有积血和积液，慢性期常有少量积液。

⑤ 响声。

⑥ 绞锁。

⑦ 严重者股四头肌萎缩。

（2）处理

① 控制伤部活动，避免加重损伤。

② 肿胀明显者，可通过穿刺法抽取积血与积液。

③ 用石膏或夹板于膝关节微屈位固定2~3周。

④ 加强股四头肌的功能锻炼。

（3）产生原因

旋转外力所致。当膝关节由屈曲至伸直同时伴有旋转时，最易发生半月板损伤。

（4）预防

① 要做好充分的准备活动。

② 合理安排局部的负荷量。

③ 提高膝关节的稳定性和灵敏性。

④ 加强保护与自我保护。

5. 急性腰扭伤

腰部的急性损伤系指腰部肌肉、筋膜、韧带或椎间关节等软组织的损伤，它是一种急性损伤性腰痛，通常称之为"闪腰"。从解剖学角度来看，脊柱是人体

的中轴，脊柱对维持人体在各种运动中的平衡有重要作用。

（1）症状与体征

① 疼痛：发生急性腰扭伤后会出现疼痛，大多十分剧烈，并随着局部活动、震动而加剧，平卧后可减轻。

② 活动受限：活动时疼痛会明显加剧，因而会造成明显的活动受限。

③ 肌肉痉挛：受损肌肉由于疼痛及其他各种病理因素而发生痉挛。

（2）处理

① 冷敷。用冰袋或者凉湿毛巾冷敷，可使血管收缩，从而减少内出血、肿胀、疼痛及痉挛。冷敷时间一般在半个小时，中间停1个小时之后进行第二次冷敷。

② 热敷。腰扭伤24小时后可行患部热敷。可以用热毛巾直接在腰部扭伤部位热敷，也可以在扭伤部位用艾灸理疗，或者用热水袋、电暖宝、艾灸贴等热敷。热敷时注意不要温度太高，一般一天2～3次，每次30分钟即可。

③ 腰部制动：腰部严重扭伤者，应卧床休息23周，原则上不应少于170天，而后再行石膏腰围固定34周。中度扭伤者，除卧床休息外，亦可选用石膏制动的方式，石膏固定一般应持续34周。病情较轻者，休息数天后，再戴一般腰围、胸背支架或简易腰围即可起床活动。

④ 需要注意的是，手法推拿、艾灸理疗及各种促进腰部活动的疗法，对腰扭伤早期及扭伤严重者不适用，以免延长病程或使之转入慢性。

（3）产生原因

① 负荷过重，超过脊柱周围肌肉所能负担的范围，容易使肌肉、筋膜受损。

② 腰部运动范围过大、过猛或过分扭转躯干而使腰肌或小关节韧带受伤。

③ 腰部运动不协调，在运动过程中由于常变换方向，要求腰部各种组织有高度的适应性、协调性、柔韧性，如果某些环节未做好，就容易发生急性腰扭伤。在进行广场舞运动时，如果肌肉过于放松，动作技术错误，或准备活动不充分，极容易造成急性腰扭伤，常见的有骶棘肌和腰方肌的损伤。此外，广场舞运动者在大运动量训练和比赛后，如果没能及时擦干汗液和换下湿衣服，在腰部受

伤和机体疲劳的情况下，机体对寒冷的抵抗力下降，这时，风、寒、湿等趁虚而入，往往易致经络不和，气血失调。

6. 肌肉痉挛

（1）症状与体征

肌肉剧烈而突然发生的痉挛性或紧张性疼痛，肌肉僵硬、疼痛难耐，往往无法立刻缓解。若处理不当，则会造成肌肉的损伤。

（2）处理

小腿肌肉痉挛：改卧为坐，伸直抽筋的腿，用手紧握前脚掌，忍着剧痛向外侧旋转抽筋的那条腿的踝关节，剧痛立止。旋转时动作要连贯，必须一口气转完一周，中间不能停顿。旋转时，如是左腿，按逆时针方向；如是右腿，按顺时针方向。如有人帮助，进行面对面施治，则施治者的方向正好相反，脚关节的旋转方向不变。要领是将足向外侧一扳，紧跟着折向大腿方向并旋转一周，旋转时要用力，脚掌上翘要达到最大限度。

（3）产生原因

① 运动前准备活动不充分或运动时用力过猛。

② 寒冷刺激。

③ 大量出汗，体内盐分流失过多。

（4）预防

① 注意保暖。

② 运动前热身。

③ 合理饮食。

第二节 广场舞运动损伤的防治

运动损伤对锻炼者所造成的影响是严重的，不仅会影响锻炼者的生活，还会对锻炼者造成不良的心理影响，妨碍广场舞锻炼的正常开展。由此，在广场舞健身中，我们对运动损伤的预防应有充分的认识，必须很好地掌握运动损伤的发生

规律，切实做好预防工作，最大限度地减少或避免运动损伤。同时还应了解和掌握广场舞运动中常见的运动损伤产生的原因、预防与处理方法，从而使广场舞健身健康、安全而富有成效。笔者曾对839名广场舞锻炼者进行调查，发现避免运动损伤的方法中排在第一位的是运动时间适宜，占总人数的53.7%；排在第二位的是提高安全意识，占总人数的52%；排在第三位的是准备活动充分，占总人数的44.5%；排在第四位的是动作难度适中，占总人数的39.4%；排在第五位的是掌握正确的动作技术，占总人数的37.6%。（见表6-1）

表6-1 广场舞运动中预防损伤的方法统计（N=839）

类别	人数	百分比（%）	排序
运动时间适宜	451	53.75	①
提高安全意识	441	52.56	②
准备活动充分	374	44.58	③
动作难度适中	331	39.45	④
掌握正确的动作技术	309	36.83	⑤
加强身体素质	308	36.71	⑥
负荷强度合理	284	33.85	⑦

一、提高安全意识

笔者并对839名广场舞锻炼者进行了主题调查——如何采取有效措施或方法来避免运动损伤的出现。结果显示，有52.56%的锻炼者认为要提高安全意识。（见表6-1）由此可见，广场舞锻炼者已经能够充分认识到运动损伤的危害性和安全健身的重要性，并已经把预防运动损伤建立在正确的认识基础上。

二、认真做好准备活动

运动前一定要做好准备活动，以提高关节的柔韧性和灵活性。准备活动的内容与运动量应根据锻炼的内容、健身者的身体状况以及气象条件而定。那些最容易受伤的部位或者受过伤的部位要特别做好准备活动。如舞前活动手腕、踝关节

和膝关节、腰部以及头部等，能有效帮助老年人舒展筋骨，避免因动作过大而拉伤肌肉。

三、合理安排运动负荷

广场舞内容丰富，有民族舞、健身操舞等，不同的舞种有不同的技术要求，锻炼者应循序渐进，在逐步掌握正确的基本技术动作之后再学习组合和套路。平时应注重加强对踝、膝部周围韧带肌肉的锻炼，多做提踵练习，以提高踝关节的力量和弹性。在跑跳练习中，强调脚掌先着地的正确技术。当肌肉处于疲劳和不良状态时，避免做跑跳动作的练习，并减少运动负荷。注意放松和落地的缓冲，以减小地面对小腿的冲击力。要合理安排运动量，避免长时间在过硬场地上进行跑跳练习。

四、加强自我保护意识

健身是一项长期的健康工程，健身不是一蹴而就的，应循序渐进，坚持不懈地科学锻炼。在进行广场舞锻炼前，首先要对身体做一次全面检查，了解自己是否有不适合做该项运动的疾病或损伤，防患于未然。禁止患病或损伤未愈者参加锻炼。运动后应采用自我按摩等手段及时消除小腿肌肉的疲劳。平时应加强易伤部位肌群的韧性及力量训练，做被动牵拉肌肉的各种练习，但必须注意循序渐进。在练习时，要注意身体发出的信号，当双腿感到疲劳或动作不协调，出现头晕目眩、心跳过速等症状时，应立即停止运动，进行休息调整，不要勉强锻炼。另外，在损伤未愈时，不要急于参加锻炼，应在专家的指导下进行功能恢复练习，待痊愈后方可参加锻炼。

五、要做到四个不宜

1. 不宜幅度过大。随着年龄的增长，老年人肌肉萎缩，韧带弹性降低，关节运动不灵，因此，应避免突然大幅度地做扭颈、转腰、下腰等动作，以防跌倒，产生关节、肌肉损伤，甚至骨折。

2. 不宜带有争胜竞技心理。老年人跳广场舞主要是为了强身健体，身体疾病多者不可霸蛮，应循序渐进，以防受伤。

3. 不宜过分疲劳。由于跳广场舞会给人带来兴奋感，有的老年人往往会因此而忽略了疲劳。专家建议，老年人跳广场舞一次最好不要超过半小时，超过半个小时后中途应停下来休息10分钟。

4. 不宜时间过早。一般来说，早晨、傍晚都是跳舞运动的好时间。老年人最好在早晨太阳出来之后再运动，此时空气中的污浊物较少。对于有心血管疾病的老人而言，早晨起床后血液循环较缓慢，以傍晚时跳舞最佳。

除此之外，还要做好跳广场舞前的准备工作。

1. 少量进食。跳舞前应少量进食，一杯牛奶或一杯糖水就能补充机体所需的基本能量。空腹跳舞会导致低血糖，出现头晕，甚至发生休克。

2. 穿着合适。应把跳广场舞当成一件锻炼身体的事情来做，穿着应宽松，以便于活动。最好穿运动鞋和运动服，切勿穿长裙和高跟鞋，以免摔倒扭伤。

第三节　广场舞锻炼或展演中常见的不适宜动作

广场舞作为一项极具广泛性和群众性的舞蹈形式，其主要目的是吸引更多的群众参与其中，帮助广大群众强身健体，因此，在广场舞的锻炼或展演中有些动作不宜编入。

1. 建议年龄较大的广场舞锻炼者减少膝关节跪地、跳跃、过度扭转等容易造成损伤的动作。

2. 托举动作：上方的人腰部超过下方人的肩部。

3. 空翻动作：通过身体或手部支撑地面将身体向前、后、侧进行一周或一周以上的空中翻动。

4. 地面滚动。

5. 叠罗汉：指从下向上人和人叠摞起来的动作。

6. 倒立：用头部或手部支撑地面完成的动作。

第七章 广场舞比赛的组织与裁判

第一节 广场舞竞赛的意义

一、推动我国全民健身运动

广场舞比赛的目的是进一步加强新形势下的老年人体育工作，丰富老年人的精神文化生活，提高老年人的健康水平和生活质量，大力促进我国体育事业的全面发展，推动我国全民健身运动的开展。

二、为广场舞爱好者搭建交流平台

充分发挥广场舞对老年人强身健体、愉悦心情、缓解压力、增进友谊、陶冶情操、净化心灵的作用，为中老年搭建一个活跃文体生活、展示自我风采的广阔平台。

三、促进广场舞运动持续发展

任何运动项目的发展，都是从健身开始的。举办各种比赛，有利于运动项目的持续发展，广场舞也不例外。举办各种广场舞比赛，可以让更多的人了解广场舞运动，欣赏广场舞运动中的美，从而参与到广场舞运动中，促进广场舞运动项目的可持续发展。

第二节　广场舞竞赛的种类

广场舞竞赛可分为健身性广场舞比赛和竞技性广场舞比赛两大类。健身性广场舞比赛以"锻炼身体、推动群众性运动及提高社会参与性"为目的，因此，比赛规则简单，技术要求较低，比赛操作简单，一般省、市和基层单位均可组织比赛。竞技性广场舞比赛以"夺标和提高技术水平"为目的，因此，这类比赛要求参赛者必须具备一定的身体素质和专项技术水平，对参赛人数和年龄有一定限制，并严格执行竞赛规则。竞技性广场舞比赛的主要形式有锦标赛、总决赛、联赛等。

第三节　广场舞竞赛的内容

广场舞竞赛的内容有规定动作和自选动作。规定动作是国家体育总局、文化部推广的24套广场健身操舞，全国广场舞推广委员会推广的广场舞套路，以及全国排舞广场舞推广中心每年推广的曲目。以上套路可登陆"全国广场舞推广委员会"微信公众号查询，或登录全国排舞广场舞推广中心官方网站查阅，可任选一套作为参赛队共同的比赛套路。自选动作是参赛单位按照赛前下发的竞赛规程和特定的竞赛规则要求自选的广场舞，有严格的评分规则。

第四节　广场舞竞赛的组织

组织广场舞竞赛是一项复杂而又细致的工作，直接影响比赛的质量和预期的效果。相关人员在赛前、赛中及赛后要做一系列的工作，每个环节都十分重要，而且一环紧扣一环，缺一不可。

一、召开主办单位筹备联席会议

由主办单位或主要负责人召集有关单位及部门的相关人员出席会议。会议的主要内容是协商并落实有关竞赛的具体事宜，包括确定承办单位和协办单位、经费来源、比赛日期、地点、规模等。成立竞赛筹备办公室，确定办公室成员，将任务分工落实到具体的人。

二、制定竞赛规程

竞赛规程是组织比赛的重要的指导性文件，是比赛筹备工作的依据，也是参赛单位、运动员、教练员及裁判员必须执行的准则。竞赛规程应由主办单位制定，一般应至少提前三个月下发给各个部门，以便参赛单位有充分的时间准备并安排好各项事宜。竞赛规程应简明、准确，使执行者不易产生误会。

竞赛规程一般应包括以下内容

1. 竞赛名称、规模、目的（判断赛事性质）
2. 主、承办单位（判断赛事级别）
3. 竞赛时间及地点（判断是否有能力参赛）
4. 参赛单位的条件
5. 竞赛项目、组别（判断参加哪个项目哪个组别）
6. 参赛要求
7. 评分办法（判断如何参赛、如何竞赛）
8. 录取名次与奖励办法
9. 裁判与仲裁
10. 费用（食宿安排）
11. 报名与报到（判断何时报名、如何报名，确保在规定时间内完成报名）

其他：如注意事项、联系方式等。

三、建立竞赛组织机构

根据比赛规模的大小，成立相应的组织机构。全国性比赛通常由主办单位和承办单位共同协商确定大会组织委员会成员，具体包括主办单位负责人、赞助单位负责人、承办单位和当地体委的负责人，上级领导机关的代表和有关知名人士以及总裁判长。组织委员会一般设主任1人、副主任1人、委员若干人，它是比赛大会的最高领导机构，在其下属的是各办事机构。根据比赛规模决定成立几个分部门。大规模的或大型综合性比赛，部门分得很细，各部门责任具体、细致。中小型比赛的部门设置相对较少，或只安排具体的人分别负责这几方面的事宜。

四、领队和教练员会议

领队和教练员会议是比赛工作的一项重要内容，是参赛队与大会及裁判员沟通的主要途径之一，双方都应重视。这类会议一般由组委会主持，各处负责人及裁判长参加。通常在赛前和赛后各安排一次这类会议。赛前领队、教练员会议的主要内容包括：

1. 介绍比赛的准备情况。
2. 介绍大会主要部门的负责人和主要工作人员。
3. 宣布大会竞赛日程及有关规定。
4. 解答和解决参赛队提出的有关问题，如比赛安排、生活、规程及规则等。如果在规则和技术方面的问题较多，还应单独召开领队、教练员技术会议，由裁判长详细解答。
5. 抽签排定比赛出场顺序。如果时间允许，采取公开抽签的办法由各队自己抽签比较好。如果时间不允许，可提前进行抽签，但必须有组委会委员或相关负责人在场监督执行，由指定人员代理抽签。这项工作应在领队、教练员会议上专门交待，以免引起误解。

赛后领队、教练员会议主要是安排参赛队离会事宜和专门召开技术交流会，如就比赛和训练互相介绍经验，交流看法和意见，介绍广场舞最新发展信息，讨

论广场舞的发展方向等。

五、比赛的进行

(一) 开幕式

1. 由主持人宣布比赛开幕式开始。

2. 运动员入场式。

3. 介绍领导和嘉宾。

4. 领导讲话，运动员及裁判员代表宣誓。

5. 运动员退场。

(二) 比赛进行

1. 赛前检录：一般赛前 20 分钟出场顺序第一次检录，赛前 5 分钟第二次检录。

2. 运动员外场准备，由播音员向观众介绍裁判委员会和裁判。

3. 运动员由播音员宣告后上场向裁判员示意，做好准备姿势，由放音员播放音乐。

4. 运动员在音乐的伴奏下完成整套动作。

5. 裁判员进行评分并公开示分，播音员宣布得分。

6. 记录员记录每名裁判员的分数和运动员的最后得分。

7. 赛后，记录单经裁判长确认无误后，交总记录处存根。

8. 成绩由总记录处统计后得出比赛名次。

(三) 闭幕式及发奖

1. 主持人宣布闭幕式开始。

2. 裁判长宣布比赛成绩（获奖名单）。

3. 获奖运动员入场。

4. 请领导或相关知名人士为获奖运动员颁奖。

5. 运动员退场。

6. 可安排优秀运动员表演或专门组织的表演。

7. 领导致闭幕词。
8. 宣布比赛圆满结束。

第五节　如何组织队伍参加比赛

首先需要解决的是组队的问题，而组队中最重要的就是队员的确定与选拔，具体做法如下：

1. 确定参赛项目、组别，明确参赛人数（包括参赛年龄、参赛性别要求），从而缩小队员选拔范围。

2. 确定教练员，采取教练员负责制进行组队。

3. 在广场舞参与人群较多且都有参赛欲望的情况下，由教练员或相关管理部门组织广场舞竞赛队员选拔赛，选拔优秀的队员参赛。

4. 在组队过程中，要保证有至少两名替补队员，以在出现受伤等突发状况时应急。

5. 组队完成后，按照竞赛规程要求进行报名。

其次，队员确定后的重要任务就是参赛。参赛的具体途径如下：

（1）确定参赛项目、组别。

（2）制定训练计划及阶段性训练目标。

（3）选择参赛音乐、编排、训练参赛套路。

（4）阶段性检验训练效果。

（5）确定比赛服饰，包括服装、道具、鞋子、头饰等。

（6）参赛前，购买人身意外保险，赛前必须着比赛服、带道具进行完整的练习，以适应服装、场地和道具。

（7）提前安排好比赛的食宿。

（8）比赛报到完成后，按照时间要求到赛场适应场地。

附件1　广场舞活动中常见问题简答

1. 跳广场舞有什么好处?

答：广场舞具有健身、健心、健脑、健体的实效性。

2. 老年人跳广场舞需要注意哪些问题?

答：老年人跳广场舞要把握好度。不宜幅度过大、不宜带有过强的争胜竞技心理、不宜过度疲劳、不宜时间过早。

3. 穿什么服装跳广场舞比较好?

答：广场舞虽然不像专业的舞蹈那样，但也是全身运动，因此，鞋子一定要舒适，以鞋底柔软且合脚的气垫鞋、运动鞋为佳，不要穿皮鞋、高跟鞋或者鞋底太硬的休闲鞋跳广场舞，防止扭脚。好的运动鞋还能缓冲跳舞时产生的冲击力，保护心脏和大脑。而裤子方面，最好根据天气穿厚薄适中且能吸汗的运动裤。服饰尽量宽松些，以确保四肢气血的流通，运动起来更加舒适。

4. 什么时间跳广场舞比较科学?

答：一年分为春、夏、秋、冬四季，季节不同，锻炼的时间也会略有不同。早上锻炼不要太早，以太阳出来后为佳，尤其是秋冬季节，以雾退之后再开始跳舞为好；下午以4~6时锻炼为佳，晚上则宜在晚饭半小时至1小时后活动。若将公园、树林等处作为练习场所，更要避开夜间以及清晨日出之前等时段，"闻

鸡起舞"不可取，因为这时周边的树木、花草等植物未经光合作用，排出大量二氧化碳，使氧气减少，不利于健康。总的时间安排原则是要随着节气与天气的变化适时调整，不要过分机械。另外，睡前两小时内不要进行剧烈运动，尤其是老年人，因老年人上床时间比较早，睡前太过剧烈的运动容易导致难以入睡或者疲劳，降低睡眠质量。

5. 早晨空腹跳广场舞好吗？

答：跳广场舞最好在饭后 1 小时后再去跳，每次跳的时间不宜超过 2 小时，空腹跳广场舞可能导致低血糖的发生，严重者甚至会晕厥。

6. 跳广场舞时汗出得越多越好吗？

答：广场舞的保健作用毋庸置疑，但有些人以为只有跳得大汗淋漓才能健身，才会减肥、降脂、降糖，这是错误的。其实，跳广场舞也是一种有氧运动，在跳广场舞的过程中，以舞者能维持正常交谈、微微出汗为宜。如果跳舞之后大汗淋漓，不仅容易引起感冒，还会使血容量减少，血液变得黏稠，有诱发心脑血管疾病的风险。

7. 什么是运动适宜心率？

运动最大心率＝220－年龄；适宜的运动心率＝170－年龄。

健身效果的最佳心率为 120～150 次/分钟，运动时，心率在这一区间具有良好的健身价值。在广场舞锻炼的过程中，每个人应根据自身的身体素质确定锻炼的负荷量、强度。中老年人尤其要注意负荷量，以适宜为佳。

8. 如何选择合适的广场舞套路？

答：选择广场舞不要过于盲目，要弄清自己的身体状况适合什么样的舞蹈，切忌盲目仿效。特别是老年人，最好先测量一下自己的血压和脉搏，即使血压处于正常范围，也要避免街舞、迪斯科等难度较大或长达 2 小时以上的任何舞蹈。

一般宜从简单动作做起，不要急于求成，只要"动"起来就会有健身的效果。

9. 选择在哪里跳广场舞比较好？

不少社区都有广场舞的固定训练场所，以就近参与为好，不必跨社区"长途跋涉"。车道边灰尘和汽车尾气（含多种致癌物）多，路边或公园等处水泥或瓷砖地太坚硬，可能给关节带来一定损伤，不宜作为运动场所。最好选择视野开阔、空气清新的草地或松软的沙地，且要尽量避开风口。

10. 跳广场舞前必须做准备活动吗？

答：跳广场舞前一定要做准备活动，使身体各部分预热起来，这样不但能调动身体各部分的"积极性"，还能避免因突然运动而造成肌肉拉伤或关节损伤。如运动前活动一下膝关节、手腕关节，扭扭腰，拍拍腿，做5～10分钟即够，或以身体微微出汗为度。

11. 在跳广场舞的过程中应注意哪些问题？

在跳广场舞的过程中，动作幅度别太大，应注意避免突然的大幅度扭颈、转腰、转髋、下腰等动作，以防跌倒或关节、肌肉损伤。如果在过程中发生呼吸不畅，应先休息片刻，然后再决定是否继续练习。一旦出现不适感，如腿部疲劳、眩晕、心慌等，应立即停止练习。

12. 跳广场舞要预防感冒

深秋、冬天跳广场舞容易流汗，最好带一件外套，便于在运动结束后及时保暖，防止受凉。另外，应根据天气预报携带必要的雨具，以免跳舞后淋雨而患上感冒。

13. 跳广场舞要防止抽筋

跳完舞后不要马上收工回家，应做一些舒缓活动来放松，如徒手体操、散步

等，让全身肌肉松弛下来。因为总且处于紧张状态的肌肉容易受伤，甚至发生抽筋。

14. 广场舞是女性的专利吗？男性是否也可以加入？

广场舞是一种大众化休闲的方式，男性也应积极参与，因为广场舞并不仅仅是女性的专利，同样适合中老年男性。

15. 在生病期间可以跳广场舞吗？

与其他运动形式一样，并非所有人或所有时候都适合跳广场舞，凡急性病患者（如急性肠胃炎、急性气管炎、急性肝炎、急性心肌炎以及感冒发烧），或慢性病急性发作期间，都要暂停广场舞活动。血压和心脏情况不太好者，则要在活动强度以及时间上做好选择与安排，以免发生意外。

16. 哪些人群不适合跳广场舞？

答：不是所有人都能跳广场舞，如高血压、心脑血管疾病、糖尿病等慢性疾病患者和手术后患者，以及膝关节、肩关节疾病患者、韧带损伤者等就不宜跳广场舞，否则容易导致肌肉僵硬变紧，使机体受损并加重病情。

17. 如何选择合适的广场舞音乐？

答：应该选择词曲内容健康向上的音乐，要主题突出、节奏明显，易于学习掌握，积极传播社会正能量，音乐的词曲作者及演唱者公众形象良好。此外，还要注意听、放音乐的方式。跳舞的时候音量不宜太高，应控制在 65 分贝以下，室外环境下也不宜超过 80 分贝。

18. 广场舞队形创编需要遵循的原则是什么？

广场舞队形创编需要遵循的原则是图案清晰、丰富新颖、对比鲜明和变化流畅。

19. 在广场舞队形创编中什么是重复队形？

答：通俗而言，在成套中不是第一次出现的队形都是重复队形。

20. 在广场舞健身操基本步法中如何判断高冲击步伐？

广场舞健身操的基本步法按照冲击力的大小分为无冲击、低冲击和高冲击步法。高冲击步法是指在完成过程中两脚有瞬间腾空动作的步伐，如开合跳、后踢腿跑等。

21. 广场舞锻炼或展演中常见的不适宜动作有哪些？

答：广场舞作为一项广泛性、群众性的舞蹈形式，其主要目的是吸引更多的群众参与其中，帮助广大群众强身健体，考虑到参与者的个体差异，在广场舞的锻炼或展演中有些动作不适宜编入成套中。

① 对于年龄较大的运动员，建议减少关节跪地、跳跃、过度扭转等容易造成损伤的动作。

② 托举动作：指通过上举让上方的人双脚离地。

③ 空翻动作：指通过手部支撑地面将身体向前、后、侧进行一周或一周以上的空中翻动。

④ 地面滚动：指从臀部到双腿在地面交替滚动，发生位置移动。

⑤ 叠罗汉：泛指从下向上人和人叠摞起来的动作。

⑥ 倒立：指通过头部或手部支撑地面完成的动作。

22. 广场舞比赛场地的大小是多少？

答：可选择室内外不涩不滑而又平整的地面或舞台，不得小于16米×16米。地标带宽15~20厘米，它是比赛场地的一部分。比赛场地背景设置在地标带5米外，背景可以是电子屏或喷绘，应显示主办单位、承办单位、徽标及比赛名称等。比赛场地距离裁判员坐席位置不少于5米。

23. 广场舞比赛的服装有什么规定？

可根据成套动作的整体风格选择服装，男女运动员的着装材质、款式不限，比赛用鞋须符合健身的要求，比赛服装上可适量添加配饰。

24. 广场舞自选套路动作时间为多久？

答：广场舞自选套路动作时间在 3 分 30 秒至 4 分 30 秒。

25. 广场舞比赛对队形变化有什么要求？

答：广场舞比赛对队形变化的要求是：新颖多样、流畅自然，变化次数不得少于 5 次，每少 1 次减 2 分（100 分制）。

26. 广场舞比赛中规定动作的评分因素包括哪些？

答：广场舞比赛中规定动作的评分因素包括完成分和艺术分。其中完成分 70 分，艺术分 30 分。

27. 广场舞自选套路的评分包括哪些因素？

答：广场舞自选套路的评分因素包括两个部分：编排分（50 分）与完成分（50 分）。

28. 什么是广场舞动作的一致性？

答：广场舞动作的一致性是指团队完成整齐划一动作的能力。包括动作的一致性、动作与音乐的一致性、动作与成套风格表现的一致性。

29. 什么是广场舞动作的准确性？

答：广场舞动作的准确性是指全体队员完成成套动作的准确度。

30. 什么是广场舞动作的协调性？

答：广场舞动作的协调性是指全体队员完成成套动作与音乐的合拍性以及上下肢动作的协调程度。

31. 什么是广场舞动作的流畅性？

答：广场舞动作的流畅性是指完成成套动作中进场、退场以及队形编排的流畅、清晰程度。

32. 什么是广场舞动作的观赏性？

答：广场舞动作的观赏性是指全体队员在完成成套动作中的表现力和感染力。

33. 什么是广场舞完成动作的质量？

答：广场舞动作的质量是指在动作完成的过程中，全体队员通过自身能力表现出正确的技术动作和优美的身体姿态。具体包括：动作的规范性、准确性；动作的熟练性、流畅性；身体姿态与控制能力。

34. 什么是广场舞比赛中的场地使用不合理？

答：是指在广场舞比赛中没有充分利用场地，完成动作时只停留在场地的中央，没有触及场地四个角落。对于这种情况，酌情减1～2分。

35. 在广场舞比赛中，会使裁判长减分的问题有哪些？

① 装束散落于地面或界外（每人每次减1分），最多减5分。
② 被叫到后20秒内未出场表演（减2分）。
③ 参赛队员比赛时出界（每人每次减1分，最多减5分）。
④ 参赛队员比赛中途上下场（每人每次减2分）。

⑤ 参赛队员的着装、仪容不符合规定（减3分）。

⑥ 成套动作时间不足或超时（减5分）。

⑦ 其他减分因素（如违例情况特别严重，或规则中未明确规定，但与规则主旨精神相违背的情况）（减1~5分）。

将裁判员的最后得分减去裁判长的减分，即为比赛的最终得分。

附件2 《广场舞竞赛规则》

全国广场舞推广委员会编著，
国家体育总决社会体育指导中心审定

第一章 总则

第一节 广场舞定义与规则适用范围

一、广场舞定义

广场舞是一种在宽敞场地上通过健身操类、舞类等健身方式，在音乐伴奏下结合徒手或持轻器械等动作，开展的具有健身功效与审美情趣的群众性集体运动项目。

二、规则适用范围

本规则的目的是保证广场舞竞赛评分的公正性、准确性、客观性，适用于全国广场舞的正式比赛。

第二节 比赛

一、比赛项目

（一）规定套路

（1）国家体育总局、文化部审定并推出的广场舞。

（2）国家体育总局社会体育指导中心、全国广场舞推广委员会审定并推出的广场舞。

（二）自选套路

各参赛队自行创编或选编的广场舞。

二、参赛人员要求

每支参赛队伍选手人数 8~16 人，性别不限（鼓励男性参加）。

三、成套时间

规定套路按规定时间严格执行。

自选套路动作时间为 3 分 30 秒至 4 分 30 秒之间。

四、组别设置

赛事举办单位可根据比赛需要设置组别。

五、出场顺序

出场顺序由赛前抽签决定。抽签由组委会竞赛部门和裁判组负责，在领队教练联席会议上进行。

六、比赛场地

广场舞比赛场地为适宜运动的平整场地，场地大小为 18m×16m，标记带宽 5 厘米。标记带属于比赛场地的一部分。它与场地四周的安全距离不少于 3m。比赛场地背景应显示主办、承办单位的名称、徽标及比赛名称等。

七、比赛成绩

最后得分高者名次列前。若得分相等，以全体打分裁判员评分总分值高者列前。

八、音乐

规定套路音乐由赛事组委会提供。自选套路音乐不限，但必须音质清晰，如因参赛队音乐制作问题，导致在比赛时出现音乐播放不清晰或意外中断、终止等问题，由参赛队自行负责。

自选套路音乐允许有不超过两个八拍的前奏，整套动作结束时音乐必须同时结束。

自选套路音乐使用U盘存储上交，U盘中只允许录制1首音乐，需自留一个音乐备份。U盘放置信封内，信封正面清楚地标注省（区、市）广场舞队队名、联系方式、参赛项目、音乐名称和时长。

九、服装与器械

（一）服装

（1）参赛队员着装需适宜运动，符合动作与曲风的风格，禁止任何不文明、不健康的元素；服装不得过于暴露；禁止佩戴可能伤及自身或他人的配饰。

（2）可根据表演需要穿着不同款式的比赛服装，但服装必须与比赛内容、音乐风格和谐统一。

（3）允许参赛队员化淡妆，可以做发型，但头发不能遮脸，不得造型怪异。

（二）轻器械

比赛时可使用手持轻器械，且具有健身性、安全性。

第二章 仲裁与裁判

第一节 仲裁

一、仲裁委员会

（1）全国各级广场舞比赛均应设立仲裁委员会。仲裁委员会是广场舞比赛的仲裁机构，在竞赛委员会领导下进行工作，人选由组委会确定并公布。

（2）仲裁委员会设主任1名，副主任1~2名，委员若干名。仲裁委员会负责监督赛风、赛纪、赛场秩序和临场裁判员执法的公正性；处理比赛现场发生的裁判长职责外的有关赛事纠纷，处罚违纪、违规问题，确保竞赛规则与竞赛规程的正确执行。

（3）仲裁委员会不受理按竞赛规则与竞赛规程规定应由裁判长职权范围内处理的有关事宜。

（4）仲裁委员会是临时机构，比赛期间执行任务，比赛结束后自动撤销。

二、仲裁程序

（1）比赛中裁判组的评判结果为参赛队最终成绩。对比赛成绩有异议的参赛队，允许在该场比赛结束后30分钟内向仲裁委员会提出书面申诉。

（2）参赛队应以书面形式（领队、教练员签字）将申诉材料和申诉保证金由领队、教练员呈交仲裁委员会。

（3）仲裁委员会根据参赛队申诉材料，以及裁判长书面意见进行必要的调查核实，召开仲裁委员会会议进行研究，必要时有关人员可列席会议（列席人员无表决权）。仲裁委员会不得参加与本人有利害关系的会议及讨论。仲裁委员会的决定为最终裁决，即时生效。仲裁决定以书面形式报竞赛委员会备案。

（4）仲裁委员会认定裁判员评判正确的，参赛队申诉费不予退回；认定裁判员评判错误的，仲裁委员会根据相关规定对裁判员进行处罚，并全额退回参赛队申诉费，但不能改变评判结果。

（5）对本规则未涉及事宜做出的裁决，事后应报赛事组委会备案。竞赛规程有特别规定的，按竞赛规程规定执行。

（6）参赛队有故意中止、影响、阻挠比赛进程等行为的，取消其比赛资格，并视情节轻重予以严肃处理。

第二节 裁判

一、裁判委员会

（1）裁判委员会（以下简称裁委会）具体负责广场舞竞赛期间裁判员的临场执裁技术和行为规范的监督管理工作。

（2）裁委会设裁判长1人，副裁判长2~4人，裁判员若干人。

（3）裁委会是临时机构，比赛期间执行任务，比赛结束后自动撤销。

二、裁判长及副裁判长资格

（1）具备较高的广场舞裁判理论水平和实践能力。

（2）多次参加广场舞裁判工作，具有较高水平的组织、协调能力。

（3）能够指导广场舞裁判员理论、实践学习和比赛裁判工作。

三、裁判长职责与要求

（1）裁判长全面负责竞赛裁判工作。

（2）主持技术会议，制定比赛程序和工作计划，组织裁判员学习并进行分工，指挥、协调各裁判组工作，确保竞赛规则与竞赛规程得到正确执行，并根据比赛过程中裁判员在工作中出现的问题，及时对当事裁判员提出警示、警告或予以更换。

（3）协助仲裁委员会处理比赛中发生的有关裁判工作的问题，参与处理比赛中出现的其他重大问题。

（4）有权对有不当行为的参赛队伍或队员提出警告或取消比赛资格等相应处罚。

（5）依据竞赛规则与竞赛规程，针对参赛队违规、违例情况进行减分。

（6）检查评分结果和成绩记录表（公告表）并签字确认。

（7）审核并宣布最终比赛成绩。

（8）做好竞赛工作总结和有关资料归档工作。

四、副裁判长职责与要求

（1）协助裁判长工作，在裁判长临时缺席时代行其职责。

（2）负责检查场地、宣告、编排、记录等裁判工作，检查各种比赛器材、设施运行情况，确保比赛顺利进行。

（3）深入比赛现场，及时发现和解决问题。重大问题及时上报裁判长研究解决。

五、裁判员资格

（1）热爱广场舞运动，具备职业道德素养。

（2）身心健康，能适应广场舞比赛的裁判工作。

（3）具有钻研精神，勤于实践，不断提高裁判工作能力，适应广场舞项目的发展。

（4）精通广场舞比赛规则及评分标准，在裁判工作中做到严肃、认真、公正、准确。

六、裁判员职责与要求

（1）精通竞赛规则，熟悉广场舞的相关专业知识、技术技巧，并能在比赛中做到公正执裁、准确评分。

（2）按时出席裁判员工作会议，按照比赛日程在指定时间到达赛场，比赛期间统一行动，原则上禁止与参赛队接触或与参赛人员（包括领队、教练员、运动员及工作人员）讨论有关比赛裁判工作相关内容。

（3）认真参加裁判员学习，严格遵守裁判员纪律。

（4）恪守裁判员职业道德，服从裁判长指挥。

（5）注意个人仪容仪表，姿态端庄大方。

七、记录组职责

（1）记录长

协助裁判长做好赛前准备工作，备好出场顺序表、比赛成绩记录表等竞赛用表，准备好裁判组评分用具。

（2）记录员

在记录长指导下，提前准备好抽签及各种比赛表格，并连接好打印机，每项、每组抽签后迅速记录、保存、打印出场顺序分发给参赛队，并将出场顺序予以公布。及时统计裁判员评分，计算并公布比赛成绩、名次和奖项，协助做好颁奖工作。根据大会要求设计、制作秩序册与成绩册等。

八、检录组职责

（一）检录长

协助裁判长做好赛面准备工作，按照比赛日程安排，指导检录员做好参赛资格审核、赛前检录、服装及轻器械检查等工作。

（二）检录员

召集参赛队伍，做好入场准备，确保开、闭幕式及各场次比赛中参赛队准时到位。检查服装及轻器械，如有违规情况及时上报检录长。及时组织领奖队伍候场，如有参赛队未到场、无故弃权、参赛人数变动、拒绝领奖或因故无法到场领奖等情况时，立即上报检录长。

九、宣告员

（1）在裁判长指导下进行赛前准备，了解赛事具体情况。

（2）介绍仲裁委员会及裁判委员会相关人员。

（3）宣告出场队伍，宣读裁判员评分结果和比赛成绩。

（4）配合裁判长工作，控制比赛节奏，介绍赛事概况、竞赛规则等相关内容，以及组委会指定宣传内容。

十、计时员

准备、保管计时用具，赛前与放音员协调配合，核准参赛队音乐时长。比赛现场准确记录参赛队音乐时长和场上持续停顿（相对静止）时长，如有违规情况须立即报告裁判长。

十一、放音员

（1）检查音响设备，确保其正常工作。

（2）收集各队比赛的音乐文件（存储为 MP3 格式），按项目和组别进行检查、整理、核对、排序等（赛前务必逐一试听参赛音乐，以防比赛中出现故障），准备好各种比赛相关音乐（规定套路、背景、颁奖、入场音乐及参赛音乐）并适时、准确播放。

（3）比赛期间不得向任何人出借放音设备，不得擅自复制参赛队音乐私用，认真保管并及时归还参赛音乐和其他借用物品。

第三章　评分方法

第一节　分值及评分方法

一、分值

成套动作满分为 100 分。

二、评分方法

裁判员的评分精确到 0.1 分。裁判员的评分去掉一个最高分、一个最低分，

其余裁判员的平均分即为裁判员评分，再减去裁判长减分即为最后得分。最后得分保留小数点后三位数。

第二节 成套评分

一、规定套路

（一）评分因素

完成（70分）、艺术（30分）。

（二）评分标准

1. 完成（70分）

整套动作的完成必须准确无误，包括一致性40分、动作质量30分。

（1）一致性：是指团队完成动作整齐划一的能力。

- 动作的一致性。（20分）
- 动作与音乐的一致性。（10分）
- 动作与成套风格表现的一致性。（10分）

（2）动作质量：是指在动作完成过程中，通过自身能力表现出正确的技术动作和优美的身体姿态。

- 动作的规范性、准确性。（10分）
- 动作的熟练性、流畅性。（10分）
- 身体姿态与控制能力。（10分）

2. 艺术（30分）

成套动作的艺术性表现能力。

（1）队形变化：新颖多样，流畅自然，变化次数不得少于5次。（10分）

（2）艺术表现：尊重原创，展示良好的艺术素养及舞台效果。（10分）

（3）服装设计与轻器械：服装设计和轻器械的使用与表演风格一致。（10分）

（三）错误减分

错误减分

小错误	轻微偏离正确动作	每次减1分
中错误	明显偏离正确动作	每次减2分
大错误	严重偏离正确动作	每次减3分
严重错误	身体因失去控制而摔倒以及非正常触及地面	每次减5分
一致性	队员间动作不一致　动作与音乐不一致	每次减1分，最多减5分
漏做动作	每漏做1~4拍动作	每次减1分，最多减5分
附加动作	增加规定动作以外的动作	每次减1分，最多减5分
队形变化少于5次	队形变化每少一次	每次减2分
场地利用不合理	未合理利用场地	酌情减1~2分

二、自选套路

（一）评分因素

编排（50分）、完成（50分）。

（二）评分标准

1. 编排（50分）

采用艺术手法展示成套风格、动作、音乐、队形变化等元素，包括科学健身30分、艺术表现20分。

（1）科学健身：成套编排遵循科学健身的原理，体现科学性、健身性、创新性，不得出现对身体造成伤害的动作；动作难度适合参赛者的年龄特点、身体能力和运动水平。

● 动作编排全面合理，全方位锻炼身体。（10分）

● 操类与舞类动作等适当结合，动作元素丰富多样，如使用轻器械，充分挖掘轻器械的健身属性。（10分）

● 动作编排难易程度适当，成套动作运动负荷（运动量和运动强度）科学合理。（10分）

（2）艺术表现：是指成套动作内容丰富、风格突出、变化多样，充分体现

艺术表现力。

- 成套动作风格突出,队形变化丰富,充分利用场地。(10分)
- 音乐音质清晰,服装与音乐风格一致,体现艺术性。(10分)

2. 完成(50分)

整套动作的完成必须准确无误,包括动作质量20分、一致性30分。

(1)动作质量:是指在动作完成过程中,通过自身能力表现出准确的动作技术和优美的身体姿态。

- 动作的准确性、规范性、熟练性。(10分)
- 身体姿态与控制能力。(10分)

(2)一致性:是指团队完成动作整齐划一的能力。

- 动作的一致性。(10分)
- 动作与音乐的一致性。(10分)
- 动作与成套风格表现的一致性。(10分)

(三)编排减分

编排减分

成套风格不够突出	最多减2分
动作编排欠合理	最多减2分
动作难易程度不适宜	最多减2分
运动负荷调节不科学	最多减2分
队形变化不流畅、不合理	最多减5分
音乐音质不清晰,与动作、服装风格不一致	最多减2分
服装与成套动作风格不一致	最多减2分
比赛时动作停顿一个八拍以上(含)	每次1分,最多减3分
出现禁止动作(各种抛接、翻腾、托举等动作)	每次减2分
场地利用不合理	酌情减1~2分

（四）完成减分

完成减分

小错误	轻微偏离正确动作	每次减 1 分
中错误	明显偏离正确动作	每次减 2 分
大错误	严重偏离正确动作	每次减 3 分
严重错误	身体因失去控制而摔倒以及非正常触及地面	每次减 5 分
一致性	队员间动作不一致	每次减 1 分，最多减 5 分
	动作与音乐不一致	
器械掉地	器械掉地并迅速捡起继续比赛	每次减 1 分

第三节 裁判长减分

裁判长对比赛的过程进行监控，并对下列情况酌予减分。

裁判长减分

装束散落于地面或界外	每人每次减 1 分，最多减 5 分
被叫到后 20 秒内未出场表演	减 2 分
参赛队员比赛时出界	每人每次减 1 分，最多减 5 分
参赛队员比赛时中途上下场	每人每次减 2 分
参赛队员的着装、仪容不符合规定	减 3 分
参赛人数不符合规定	减 5 分
成套时间不足或超时	减 5 分
其他减分因素（违例情况特别严重，或规则中未明确规定，但与规则主旨精神相违背的情况	减 1~5 分

第四章 参赛资格、违规处罚与特殊情况处理

第一节 参赛资格

一、参赛资格规定

（1）参赛队必须符合竞赛规程的规定。

（2）参赛运动员必须符合竞赛规程资格的规定。

（3）广场舞竞赛参赛运动员，必须符合竞赛规程规定的最低和最高年龄限制。

（4）参赛运动员不能同时代表两个及以上单位参加比赛。

二、运动员资格审查

（1）参赛运动员报名时必须提交本人身份证（户口本）原件、意外伤害保险单据、县级以上医疗单位出具的健康证明。参赛单位负责对所辖运动员进行年龄和健康状况的资格审查，经赛事组委会审核、确认后，方可参赛。

（2）比赛运动员名单一旦报名确认后原则上不得更改、替换，如遇特殊原因必须替换，则需在报到前3天向赛事组委会提交书面申请报告及所替换运动员的资料，经赛事组委会审查，并在领队会上通过方可参赛，领队会后任何运动员不得更换。

三、运动员资格申诉

（1）比赛期间有关运动员资格申诉，可向赛事组委会提交经参赛队领队签字的书面申诉报告，受理截止时间为当场比赛结束后半小时。

（2）运动员资格最终裁决和处罚权归赛事组委会。

第二节 违规处罚与特殊情况处理

一、违规行为

（1）报到后至参赛前发现有不符合参赛资格的运动员。

（2）比赛后发现有不符合参赛资格的运动员。

（3）向裁判员、组委会工作人员及对手收送钱、物等。

（4）违背体育道德进行虚假比赛。

（5）在运动员资格问题上弄虚作假。

（6）罢赛。

（7）拒绝领奖。

（8）无故弃权。

（9）攻击裁判员、干扰裁判员执裁。

（10）不服从判罚，故意拖延比赛时间。

（11）对观众有不礼貌的行为。

（12）组织、煽动观众干扰比赛。

（13）不服从管理，扰乱赛场秩序。

（14）打架斗殴或故意伤人。

（15）故意损坏比赛器材。

（16）向媒体散布不负责任的言论。

（17）其他违反赛风赛纪的行为。

二、违规处罚

（1）报到后至开赛前未能通过参赛资格审查（包括替换申请未能在领队会通过）的运动员取消参赛资格并不得替换。

（2）比赛后发现有违反参赛资格的运动员，取消有关项目比赛成绩（集体项目则取消全队成绩），并收回所获证书和奖励：违反规定情节严重的单位、运动员（以），将进行公开通报批评，并按有关规定处理。

（3）参赛队伍在被叫到后60秒未出场视为弃权。

（4）检录3次未到者，取消该参赛队伍该项比赛资格。

（5）不服从裁判者，取消该参赛队伍该项比赛资格。

（6）有不文明、不健康的动作设计，取消比赛资格。

（7）拒绝领奖者，取消所有比赛成绩与名次。

（8）其他纪律处罚由主办单位或竞赛组委会根据情况予以实施。

三、特殊情况处理

参赛队伍确认报名后不得更换参赛选手。如确实因伤病或特殊情况需更换，必须在赛前 24 小时持医院（医生）证明提出申请，由赛事组委会同意并报裁判组确认后方可更换。

第五章 评分指南

评分指南是为了帮助裁判员加深对规则内容尤其是评判标准、评分办法的理解，在比赛中更好地开展执裁工作。

本章的主要内容包括对于分值、计分规定的解释；对规定套路和自选套路的比赛方式、评分因素、评判标准、专业术语做了具体说明；对整体评判的概念进行了详细表述。同时，对操、舞项目的特点加以区别，使裁判员能准确地理解并运用规则，进行公正的评判。

第一节 概念

一、完成

完成是指对整套动作基本步伐、手臂动作、身体姿态、队形、过渡连接、配合等全部动作的完成情况。

二、计时

以运动员做动作为计时开始，运动员完成全部套路动作后计时结束，超时或不足均要扣分。

三、出界

出界是指运动员的身体或轻器械的任何一部分触及标志线以外的场地。

四、进、退场

运动员可以在全部进场后以固定造型开始比赛，也可在音乐开始后依次进场，但所有运动员必须在两个八拍内全部进入场地。运动员须在场内结束成套动

作后退场。

五、基本步伐
基本步伐指在广场舞动作中常运用的原地或移动的步伐。

六、手臂动作
手臂动作是指运用手臂屈伸、摆动、举、振、绕和绕环等,结合不同方向、速度、幅度、节奏等变化因素,形成不同韵律和力度的动作表现形式。

七、队形
队形是运动员在场地上形成的图案。

八、过渡与衔接
运用不同的方式、方法将动作与队形变化、音乐变换的配合,以及拿、放器械等"串联"起来。

九、配合
场上运动员通过动作、队形变化、力量的传递、情感交流相互作用所产生的状态。

十、托举
托举是借助他人的力量,使运动员离开地面。

十一、轻器械
以健身表演为目的手持器械。

十二、一致性
指运动员之间动作的一致性,以及动作与音乐的合拍、成套风格、服装的一致性。

十三、表现力
表现力是指在广场舞成套套路中所表现出的感染力,包括内蕴丰富的意境、节奏、韵律、品位等,体现健康向上的情绪。

十四、自选套路创编
通过运动时间、空间、队友之间的配合,以及路线移动、队形图案,采用不同风格的健身操和健身舞等,形成一套独特的表演作品。

十五、音乐

指节奏明快、清晰、流行、时尚、受众人群广泛的音乐或歌曲。

十六、规定套路

规定套路是在竞赛规程上指定的广场舞套路。

十七、自选套路

根据自身的特点自行创编的广场舞套路为自选套路。

十八、身体姿态

身体姿态优美、舒展，以及良好的身体控制能力。

十九、技术动作

技术动作正确，完美展示身体协调、灵敏、力量等。

二十、动作一致性

集体动作整齐，每个人完成动作的时间、空间、能力和表现力一致。

二十一、总体完整性

整齐度、团队精神、视觉效果、全部表演的整体总评价。

二十二、健身操类

每个动作都有清楚的开始与结束，并且节奏鲜明；通过速度、力度、幅度、角度、节奏的变化，形成多样性操化动作；注重动作展现。

二十三、健身舞类

以风格性舞蹈动作为主，以"表现性动作、再现性动作和装饰性联结动作"为基本元素进行组合，注重艺术表现，动作节奏或强烈或舒缓，重复动作较少，富于变化。

第二节 分值规定

一、分值区间

广场舞比赛的评分为百分减分制，满分为100分，裁判员根据参赛队伍的临场表现，按照规则规定进行减分，评分精确到小数点后一位（0.1分）。

二、计分办法

评分裁判员为单数,一般为7名或9名;所有裁判员的评分去掉一个最低分和一个最高分后的平均分即为裁判员评分,再减去裁判长减分即为最终得分,保留小数点后三位数。最终得分高者名次列前。

如得分相等,则以全体打分裁判员评分总分值高者名次列前。

第三节 规定套路评分

一、规定套路评分方式

(一)参赛队表演同一规定套路

裁判员根据参赛队的表现进行"横向评判",即比较队与队之间的水平优劣,从而进行评分并产生最终名次。

(二)参赛队参加不同规定套路

裁判员根据参赛队的表现进行"纵向评判",即根据参赛队所参加规定套路的动作完成与艺术表现的实际情况进行评分,再与其他参赛队的最终得分进行横向排序,从而产生最终名次。

二、评分因素与评判标准

规定套路的评分因素包括两个部分:完成(70%)与艺术(30%)。

裁判员在评判过程中,主要观察参赛队规定套路动作完成的整体情况,并评价其表演者给观赏者带来的审美感受。

项目	总分	评分因素	分值比列	评分项目	分项分值	单项分值	评分标准
规定套路	100	完成	70	一致性	40	20	动作的一致性
						10	动作与音乐的一致性
						10	动作与成套风格表现的一致性
				动作质量	30	10	动作的规范性、准确性
						10	动作的熟练性、流畅性
						10	身体姿态与控制能力

续表

项目	总分	评分因素	分值比例	评分项目	分项分值	单项分值	评分标准
规定套路	100	艺术	30	队形变化	10	10	队形变化新颖多样、变化次数不得少于5次
				艺术表现	10	10	尊重原创。展示良好的艺术素养及舞台效果
				服装与轻器械	10	10	服装设计和轻器械的使用与表演风格相一致

（一）完成

整套动作应规范、整齐、流畅地完成，并表现出正确的技术动作和优美的身体姿态。裁判员在评判过程中主要观察"一致性"和"完成质量"两个方面。

1. 一致性

（1）动作

展示要求：全体运动员的动作应整齐划一、协调一致。

评判方法：裁判员主要审视全体运动员在动作完成的方向、角度、轨迹、幅度等方面是否一致，重点关注队形变化，尤其是移动过程中队伍的协调整齐程度。

（2）动作与音乐

展示要求：运动员的动作与音乐准确合拍，过渡、衔接自然连贯。

评判方法：裁判员应注意观察运动员在表演过程中，身体各部位的动作展示与音乐节奏是否合拍，重点关注上、下肢动作转换，以及动作、队形转换过程中的步法是否准确、到位。

（3）动作与成套风格表现

展示要求：运动员动作展示符合套路类型（操、舞、操舞结合）要求，能较好地体现操化动作、舞蹈动作的特点，且与套路的风格表现一致。

评判方法：裁判员主要观察运动员动作在所选规定套路类型、风格方面的现场表现情况，并依此进行评判。

2. 动作质量

（1）规范、准确

展示要求：所有动作严格按照规定套路的既定动作完成，在动作完成的方向、角度、轨迹、幅度等方面规范、准确，无缺失动作、附加动作。以不改变动作性质为前提，可对入场队形，过渡动作及出场队形进行变化。

评判方法：通过观察，结合"错误减分"项目的规定进行评分。

（2）熟练、流畅

展示要求：运动员能在音乐的伴奏下轻松、熟练地完成全套动作，动作之间的衔接，以及队形的变化自然、流畅。

评判方法：裁判员重点观察运动员的动作是否熟练、轻松，队形变化是否连贯、流畅。

（3）身体姿态与控制能力。

展示要求：运动员在套路完成过程中，能灵活地控制肢体、自如地完成规定动作，并表现出优美的身体姿态。

评判方法：裁判员重点观察运动员对身体的控制能力，有无失控、摔跌等情况。起始与结束动作造型，以及动作节点的身体姿态是否美观大方。

（二）艺术

艺术：是指成套动作的艺术性表现能力。

1. 观察

参赛队整套动作的完成应使观赏者产生美好的视觉感受，具有一定的艺术美感。因此，裁判员在评判过程中主要观察以下几个方面：

（1）队形变化：新颖多样，过渡自然，衔接流畅，变化次数不少于5次。（10分）

（2）艺术表现：尊重原创，展示良好的艺术素养与舞台效果。突出主题，运动与表演高度融合。运动员精神饱满，表现力强，富有活力，健康向上。（10分）

（3）服装与轻器械：服装设计和轻器械的使用与表演风格一致。服装与比

赛内容、比赛音乐的风格和谐统一，在体现队形变化方面作用明显，不得佩戴可能伤及自身或他人的配饰。轻器械的使用具有较好的健身性、安全性，服装及轻器械不能影响动作展示或存在安全隐患。（10 分）

2. 评判方法

裁判员应从"队形、观赏、服饰、轻器械、精神风貌"等方面，通过自己的观察，结合"错误减分"项目的规定进行评分。

第四节　自选套路评分

一、自选套路与规定套路的区别

自选套路与规定套路的主要区别如下：

（一）规定套路是"模仿与再现"

规定套路的参赛队和运动员要对既定套路的动作进行深度的模仿与还原，因此"完成"因素占最大比重（70%），所以裁判员在评判时，应侧重于队伍的整齐程度与动作的准确程度。

（二）自选套路是"创造与展现"

自选套路包括：（1）参赛队自行创编套路。（2）参赛队选择除"规定套路"以外的其他人创编的套路（可进行一定程度的改编）。

无论参赛队属于哪种情况，裁判员都应从"编排（创造）"和"完成（展现）"两个方面进行公正评判。

二、评分因素与评判标准

自选套路的评分因素包括两个部分：编排（50%）与完成（50%）。

项目	总分	评分因素	分值比列	评分项目	分项分值	单项分值	评分标准
自选套路	100	编排	50	科学健身	30	10	动作编排全面合理，全方位锻炼身体
						10	操、舞动作适当结合，动作元素丰富多样，充分挖掘轻器械的健身属性
						10	动作编排难易程度适中，成套动作运动负荷科学合理
				艺术表现	20	10	成套动作风格突出，队形变化分丰富，充分利用场地
						10	音乐音质清晰，服装与音乐风格一致，体现艺术性。
		完成	50	动作质量	20	10	动作的准确性、规范性、熟练性
						10	身体姿态与控制能力
				一致性	30	10	动作的一致性
						10	动作与音乐的一致性
						10	动作与成套风格表现的一致性

（一）编排

1. 科学健身

裁判员在评判中应主要关注广场舞的"健身"属性。关于这一要素应注意以下三个方面：

（1）全面健身

编排要求：动作设计合理，有明显的头、肩、肘、腕、胯、膝、踝等主要肢体关节动作，动作到位而不过分夸张，运动员在场上不得长时间持续停顿（相对静止），且不得中途上、下场。

评判方法：裁判员应重点观察参赛套路的动作设计能否对身体进行全面锻炼而非局部锻炼，尤其注意主要肢体关节能否得到充分锻炼。

另外，在编排上应体现"整体锻炼"的理念，即是否达到整体锻炼的目的。

(2) 元素多样

编排要求：操、舞类动作有机融合，能充分体现不同类型动作的健身功效，动作元素丰富多样，充分发掘轻器械的健身属性。

评判方法：裁判员在评判时应注意参赛队的编排是否能突出不同类动作特点，是否具有明显的健身性、创新性特点。在轻器械的使用上，能否充分发掘其健身属性，是否与参赛曲目的风格、主题相符。不能使用具有危险性或容易散落在比赛场地的轻器械。

(3) 科学适度

编排要求：动作设计难易适当、运动负荷科学合理，符合习练人群年龄特征和人体生理特征，健身作用明显。不允许出现可能对身体造成伤害的不安全动作和人体抛接、翻腾、托举等难度动作、危险动作。

评判方法：裁判员重点观察参赛套路的动作设计与运动员年龄、体力、运动能力是否相符，能否达到身体的充分锻炼，有无规则禁止的不安全动作、危险动作。

2. 艺术表现

(1) 风格

编排要求：成套动作风格突出、形式多样。

评判方法：裁判员在评判时应注意观察参赛队的风格是否特点突出、动感健康、文明向上。

(2) 队形

编排要求：队形变化新颖，场地空间运用均衡合理。

评判方法：裁判员在评判时，应重点观察以下三个关键要素。

● 新颖—队形变化有创意，不落俗套。

● 丰富—队形变化一般不少于 5 次，而且形式不相雷同。

● 美观—队形变化有较好的审美观感，赏心悦目。

(3) 音乐

编排要求：与动作编排相一致，音质清晰，制作专业。

评判方法：裁判员在评判时，重点观察音乐节奏与动作节点的结合是否协调契合，有无杂音、噪音和干扰裁判员评判或影响欣赏者视听的渲染元素，起始和结束动作造型与音乐是否高度融合，经过剪辑的音乐是否清晰、连贯、流畅。

（4）服装

服装要求：运动员着装需适宜运动，符合动作与曲目风格，无不文明、不健康元素，不得影响动作展示或存在安全隐患；不得佩戴可能伤及自身或他人的配饰。

（二）完成

对自选套路的"完成"因素的评判，与规定套路的内容相同，唯一的区别在于分值的比重与分配，裁判员可以据此进行把握与调整。

第五节　其他评判因素

一、整体评判

广场舞是集体项目，侧重于团队表现与整体健身效果。因此，裁判员在评判过程中应有较好的整体观、全局观，在严格执行规则评分标准的前提下，还要从参赛队（运动员）的动作、队形、音乐、编排、服装、造型、风格、轻器械，以及精神风貌等多方面整体考虑，进行客观、公正的评判。

同时，应特别注意最前排和最后排运动员的表现，前者易出现临场紧张、发挥失常等表现，后者则易出现动作不熟练、配合不默契等表现。

二、错误减分

错误减分的具体规定是与"成套评分"的评分因素、评分标准相对应的。裁判员在评判过程中还应注意规定套路与自选套路在"错误减分"方面存在的区别。

（一）规定套路

裁判员根据参赛队出现的错误情况进行减分，需要特别注意的是"附加动作"错误，是指增加规定动作以外的动作，但不包含起始与结束的造型动作。

（二）自选套路

进行自选套路错误减分时，裁判员应重点审视参赛套路的编排是否符合"科学健身"和"艺术表现"的要求，是否存在禁止动作，能否充分发挥轻器械的健身功效以及对轻器械的控制能力等。

三、裁判长减分

依据"裁判长减分"相关条款的规定，裁判长对参赛队的违例情况、综合表现和整体效果进行酌情减分。

四、健身操与健身舞

广场舞主要以健身操和健身舞为主，因此裁判员在评判时需要了解操、舞的不同特点，以利于更好地进行评判。

（一）健身操

（1）动作：以操类动作为主，注重动作展现。
- 肢体伸展时自然平直，弯曲动作则具有明确的角度。
- 每个动作都有清楚的开始与结束，结束时有明显的停顿。
- 一般没有表现性、再现性动作。
- 动作节奏鲜明，角度多变，形式多样。

（2）服装：简练、合身，适合所有动作幅度，无飘带等装饰元素。

（3）道具：多为轻器械，侧重于展现动作路线，强化动作停顿以及与节奏的合拍，具有一定的辅助健身功能。

（4）造型：简单直观，体现、强调操化动作的特点和技巧、难度等。

（5）音乐：节奏鲜明，易与动作合拍。

（6）舞美：背景简单明了，不借助、不依赖于舞台、灯光、音响、布景及特效等技术手段。

（二）健身舞

（1）动作：以舞蹈动作为主，注重艺术表现。
- 肢体伸展时直、曲有机结合。
- 以"表现性动作、再现性动作和装饰性联结动作"为基本元素进行组合。

- 动作节奏或强烈或舒缓,但重复动作较少,富于变化。

(2)服装:注重艺术造型与表现力,多具有民族特色,装饰元素较多,有些肢体动作无法充分展示身体形态。

(3)道具:多样化,侧重于健身功效与审美情趣的体现。

(4)造型:艺术氛围浓郁,人群组合更富有层次感,强调视觉美感。

(5)音乐:元素丰富,转折、过渡变化较多,侧重于情感、情节的发展、变化与表现。

(6)舞美:重视声、光、影的融合,舞台、灯光、音响、布景及特效等技术手段对舞蹈的艺术渲染有着十分重要的作用。

五、限制性编排

(1)不允许出现舞台化、情节化的编排。

(2)不得出现任何危及练习者身体健康的危险动作及反关节动作。

(3)不得出现任何技巧类及抛接类的难度动作。

附件3 《2017—2020全国广场舞竞赛评分规则》

国家体育总局体操运动管理中心审定

第一章 总则

1.1 说明

1.1.1 定义：广场舞是在音乐伴奏下，在特定区域通过操舞等多元化运动形式，结合风格各异的舞蹈表现形式，达到加强体育锻炼、娱乐身心的大众健身运动。

1.1.2 特点：民族特色的继承性、音乐风格的多元性、成套动作的统一性、编排创新的观赏性、大众健身的娱乐性。

1.1.3 意义：对于引导科学健身、文明健身起到积极的作用。

1.1.4 目的：保证全国广场舞比赛评分的公平、公正、客观、规范。

1.2 竞赛项目

1.2.1 规定：国家体育总局体操运动管理中心和全国排舞广场舞推广中心在年度竞赛规程上发布的比赛曲目。

1.2.2 自选：各参赛队可自行选择任何内容健康、文明向上、风格多样的音乐作为比赛曲目。

1.2.2.1 操类：选用音乐节奏突出的流行歌曲或动感音乐做为比赛曲目且

成套动作律动感强为主要特征。

1.2.2.2 舞类：选用音乐旋律突出的经典的、民族的歌曲或古典和中国舞风格的音乐做为比赛曲目且成套动作舞韵感强为主要特征。

1.2.3 原创：指首次展现的具有民族文化风情和本土特色的音乐和舞蹈成套动作，原创歌曲和舞蹈动作均为首次亮相，并配有音乐和舞蹈创作者本人的MV视频呈现。

1.3 成套动作时间

1.3.1 规定动作时间按音乐时长。

1.3.2 自选动作时间为3分30秒~4分30秒。

1.3.3 原创动作时间为3分30秒~4分30秒，音乐时间为5分30秒，其中60秒是原创者对作品介绍。

1.4 竞赛组别

1.4.1 各参赛队的根据上场队员和替补队员的平均年龄、参赛人数和自选项目报竞赛组别。

1.4.2 平均年龄计算方式：1. 年份 – 身份证上标注的年份 = 实际年龄

2. 全部队员实际年龄之和/人数 = 平均年龄

3. 遇小数点四舍五入。

1.4.3 中年组（平均年龄36~50岁）；

1.4.4 常青组（平均年龄51~65岁）；

1.5 参赛人数。

1.5.1 小集体：6~15人（含15人）；

1.5.2 大集体：16人及以上；

1.5.3 家庭组：2人及以上（具有亲属关系）。

1.6 各组性别不限。

1.7 参赛要求

1.7.1 报名人数：每队可报领队、教练、队医、运动员等若干；

1.7.2 出场顺序：由大赛组委会抽签确定；

1.7.3　比赛音乐：比赛时规定曲目音乐由组委会提供；自选曲目音乐参赛队自备，各队在报名时按报名系统要求将制作好的音频文件或视频文件上传。（音频要求 128K 以上 MP3 格式，视频 MP4 或 MOV，视频码率不小于 8 米，分辨率不低于 1920＊1080，文件名必须写明参赛单位名称和参赛组别）。

1.7.4　参赛要求：报到时各参赛运动员必须递交当地医疗部门出具的健康证明、比赛期间的"人身意外伤害保险"和身份证复印件。

1.8　比赛场地

1.8.1　比赛场地可选择室内外不涩不滑、平整的地面或舞台，不得小于 16 米×16 米。

1.8.2　地标带宽 15～20 厘米，属于比赛场地的一部分。比赛场地背景设置在地标带 5 米外，背景可以是电子屏或喷绘，应显示主办单位、承办单位、徽标及比赛名称等。比赛场地距离裁判员坐席位置不少于 5 米。

1.9　服装与装饰

1.9.1　可根据成套动作的整体风格选择服装，男、女运动员着装材质、款式不限，比赛用鞋需符合健身的要求，比赛服装上可适量添加配饰。

1.9.2　成套动作中运动员可轻松持握器械，且安全性符合音乐风格。能展现该轻器械的健身价值。

1.9.3　化妆造型须文明大方美观。

第二章　裁判法

2.1　大会组委会

2.1.1　大会组委会由主办与承办单位的相关领导、工作人员及各参赛队领队组成；

2.1.2　大会组委会负责大会的组织、宣传、竞赛及后勤保障工作。

2.2　仲裁委员会

2.2.1　仲裁委员会由本项目的技术专家担任，人选由组委会确定并公布。

2.2.2 仲裁委员会一般为3~5人，负责监督赛事期间的赛风、赛纪、赛场秩序和裁判员执裁的公正性；处理比赛现场发生的赛事纠纷，处罚违纪违规问题，确保正常进行。

2.2.3 仲裁委员会负责按规则和规程等有关规定对比赛中参赛队伍的申诉作出仲裁决定；

2.2.4 仲裁委员会不受理按竞赛规则与竞赛规程规定应由裁判长职权范围内处理的有关事宜。

2.3 裁判委员会

2.3.1 裁判委员会根据竞赛规模设由总裁判长1名、副裁判长或裁判组长1~3名、裁判员（或随队裁判）10~20名；记录长1名、记录员2~4名、检录长1名，检录员4~6名和放音计时员、宣告员、证书员各1名组成；

2.3.2 全国各级别比赛裁判委员会可参照设置，根据比赛规模的大小适当增减裁判人员；

2.3.3 裁判委员会必须由大会组委会审核通过后公布。

2.4 裁判员资格

2.4.1 担任广场舞比赛的裁判员必须参加过由国家体育总局体操运动管理中心和全国排舞广场舞推广中心共同举办的广场舞裁判员培训，考试合格，取得相应的证书；

2.4.2 所有裁判须接受赛前培训考核通过方可执裁，且裁判员必须熟悉比赛范围内所有规定曲目；

2.4.3 裁判员需精通评分规则，熟悉竞赛规程，遵守裁判纪律，在评判过程中秉承"严肃、认真、公正、准确"的方针，做到独立评分。

2.5 裁判工作职责

2.5.1 总裁判长工作职责

2.5.1.1 全面负责竞赛裁判工作：检查赛前各项准备工作，参与处理比赛中出现的重大问题；

2.5.1.2 管理裁判员队伍：组织裁判员学习，确定裁判员分工，指导裁判

员观看赛前训练；

2.5.1.3 主持技术会议：安排竞赛事宜，与参赛队沟通，按规则和规程解释相关问题；

2.5.1.4 监督、检查裁判员整场评分情况，当评分出现严重偏差时，有权做出提示调整；调控比赛进程；

2.5.1.5 对裁判员、教练员、运动员干扰比赛进程的不正当行为，有批评、教育、警告和建议取消比赛资格的权利；

2.5.1.6 审核并宣布最终比赛成绩；

2.5.1.7 做好竞赛工作总结。

2.5.2 副总裁判长职责

2.5.2.1 协助总裁判长做好竞赛工作；

2.5.2.2 协助裁判长负责检查场地、宣告、音乐准备、组织编排和抽签等工作；

2.5.2.3 检查记录的成绩登记，审核最后得分。

2.5.3 裁判员职责

2.5.3.1 对比赛规程和评分规则全面学习并掌握；

2.5.3.2 参加赛前裁判员学习，听从管理机构的指示，服从总裁判长领导；

2.5.3.3 按时出席赛前的全体裁判员会议，观看赛前训练；

2.5.3.4 做好各项准备工作，比赛期间统一行动，不得随意和参赛队接触；

2.5.3.5 执裁期间严格按照裁判纪律要求，注意仪容，姿态端庄大方；

2.5.3.6 严格按规则准确、快速、客观、公正、合乎道德的评判。

2.5.4 记录长和记录员职责

2.5.4.1 协助裁判组做好赛前准备工作，备好出场顺序表、比赛成绩记录表等竞赛用表，准备好裁判组评分用具；负责运动队运动员因伤病替换运动员申请的资格审查，并报领队会确认与通过；

2.5.4.2 比赛中及时统计裁判员评分，排出名次和奖项等；

2.5.4.3 协助裁判长做好赛前抽签工作；

2.5.4.4 根据大会要求设计、制作成绩册。

2.5.5 检录长和检录员职责

2.5.5.1 召集参赛队伍,做好入场前期准备,确保开幕式、各场各项比赛按时顺利进行;

2.5.5.2 组织领奖队伍,确保领奖工作有序进行。

2.5.6 宣告员职责

2.5.6.1 介绍仲裁委员会人员、裁判委员会人员;

2.5.6.2 宣告出场队伍,发出运动员入场信号,宣读裁判员评分结果和最后得分;

2.5.6.3 介绍与比赛相关的知识和组委会指定的宣传材料。

2.5.7 放音计时员职责

2.5.7.1 收集各队比赛的音乐光盘,整理、核对、排序,准确播放各队音乐,并做好保管和退回工作;

2.5.7.2 对参赛队比赛的起止时间准确计时,时间不足或超出须立即报裁判长。

2.5.8 证书员职责

2.5.8.1 在裁判长指导下根据比赛规模进行赛前证书准备;退场可选择造型结束或在音乐伴奏中退场;

2.5.8.2 参加领队会,对秩序册中有错别字的运动员、教练员和裁判员的姓名进行校对;

2.5.8.3 主动和记录组对接,收集比赛单项成绩信息,及时打印各组别单项比赛获奖成绩证书;

2.5.8.4 根据记录组提供的团体成绩准备团体成绩证书;

2.5.8.5 根据竞赛组提供的特别获奖情况准备特别奖证书。

第三章　成套动作编排要求

3.1　规定曲目

3.1.1　可选择动态或静态造型入场，开始前举手示意播放音乐；

3.1.2　除前奏、间奏和最后一个段落到结尾音乐可自行编排外；规定的舞步和上肢套路动作必须按照教学视频完成，不得改编；

3.1.3　前奏结束后可通过改变方向变换队形，队形变化要充分考虑动作与队形的显示面效果，队形变化不得少于 5 次；

3.1.4　场上队员可以依次或分批交替完成动作，但完全停止动作时间不得超过 1 个 8 拍；

3.1.5　集体入场后至音乐结束前场上队员不得中途上下场（包括退场拿器械）。

3.2　自选曲目

3.2.1　可选择动态或静态造型入场，开始前举手示意播放音乐；退场可选择造型结束或在音乐伴奏中退场；

3.2.2　按音乐的结构编排动作套路，包括舞步结构和上肢动作，动作完成与音乐风格相吻合；

3.2.3　成套动作应均衡、合理、充分地使用场地和空间；队形变化不得少于 5 次；

3.2.4　场上队员可以依次或分批交替完成动作，但完全停止动作时间不得超过 1 个 8 拍；

3.2.5　集体入场后至比赛结束前参赛队员不得中途上下场（包括退场拿器械）；

3.2.6　自编轻器械动作的设计要充分、依据该轻器械的特质，充分发挥其特点，体现该轻器械的健身价值。

第四章　安全特殊要求

4.1　成套动作编排应遵循科学健身原理，符合安全性原则，不允许设计以下有危险性动作。

4.1.1　托举（指通过上举让上方的人双脚离地）；

4.1.2　空翻（指通过手部支撑地面将身体向前、后、侧进行一周或一周以上的空中翻动）；

4.1.3　地面滚动；（指从臀部到双腿在地面交替滚动，发生位置移动）

4.1.4　叠罗汉（泛指从下向上人和人叠罗起来的动作）；

4.1.5　倒立（通过头部或手部支撑地面完成的动作）。

4.2　对于年龄较大的运动员建议减少双膝关节跪地、跳跃、过度扭转等容易造成损伤的动作。

第五章　成套动作评分

5.1　成套动作评分方法

5.1.1　比赛采取裁判员当场亮分的方法，裁判员评分精确到0.01分；

5.1.2　成套动作满分为10分，裁判员评分去掉一个最高分和一个最低分，所剩分数的平均分为参赛队伍的总分；

5.1.3　最后得分从总分中减去裁判长的扣分即为最后得分。

5.2　成套动作评分等级：

等级	非常好	很好	好	一般	较差
分数	9.9~9.5	9.4~9.0	8.9~8.5	8.4~8.0	8.0以下

5.3　成套动作评分要素

5.3.1　一致性：指全体队员动作完成成套动作的整齐度；

5.3.2 准确性：指全体队员动作完成成套动作的力度，准确度；

5.3.3 协调性：指全体队员动作完成成套动作与音乐的合拍、上下肢动作协调程度；

5.3.4 流畅性：指完成成套动作中进、退场和队形编排的流畅、清晰程度；

5.3.5 观赏性：指全体队员在完成成套中的表现力和感染力。

5.4 成套动作完成等级评分标准

5.5.2 综合减分法。

5.5.2.1 减分在一个区间内，用最高分－所有减分＝成套动作得分。

例如：成套动作减分都集中在（9.4~9.0）区间，共减0.15分，此成套动作得分为9.4－0.15＝9.25分。

5.5.2.2 减分在临近二个区间内，用上区间最低分－所有减分＝成套动作得分。

例如：成套动作分别在（9.4~9.0）和（8.9~8.5）之间，共减0.20分，此成套动作得分为9.0－0.20＝8.80分。

5.5.2.3 减分跨三个以上区间，用减分多的区间最高分－所有减分＝成套动作得分。

例如：成套动作分别在（9.4~9.0）减0.05、好（8.9~8.5）减0.08和（8.4~8.0）减0.03，共减0.16分，此成套动作得分为8.9－0.16＝8.74分。

5.5.2.4 减分跨三个以上等级区间且分布均匀，以中间区间的最高分－所有减分＝成套动作得分。

5.5.3 裁判员评分用表

裁判员用表一：广场舞比赛裁判员评分用表

裁判员评分用表为一队一表制

裁判员用表二：广场舞比赛裁判员评分统计表

裁判员评分统计表为一组别一表制

5.6 裁判长加、减分

5.6.1 异性人数比例达到4∶1及以上加0.1分。

5.6.2 成套动作中出现安全违规动作每项减 0.1 分；

5.6.3 上场人数不足或超出组别规定的要求减 0.1 分；

5.6.4 出现违反规定的广告标贴减 0.1 分；

5.6.5 音乐时间不符合比赛要求减 0.1 分；

5.6.6 规定动作未使用规定版本音乐减 0.5 分。

第六章 成绩与奖励

6.1 录取名次：见竞赛规程。

6.2 设单项奖和团体总分奖，详见竞赛规程。

6.3 具体奖项设置与奖励办法按比赛规程执行。

第七章 纪律处罚

7.1 警告

7.1.1 对以下情况给予警告：

7.1.1.1 干扰正常比赛秩序者；

7.1.1.2 有意毁坏场地设施者。

7.2 处罚

7.2.1 对以下出现的情况取消名次：

7.2.1.1 检录三次未到者；

7.2.1.2 不服从裁判者；

7.2.1.3 拒绝领奖者。

第八章 特殊情况

8.1 运动员遇到以下特殊情况时，应立即停止动作并向裁判长示意，在裁

判长示意后再重新比赛，在音乐结束后提出的要求将不被接受。

8.2 以下被视为特殊情况：

8.2.1 音乐播放错误；

8.2.2 由于音响设备而出现的音乐问题；

8.2.3 由于设备问题而出现的干扰——灯光、舞台、会场等。

第九章 申诉与仲裁

9.1 申诉

9.1.1 申诉流程

9.1.1.1 运动队在本队比赛结束 5 分钟后提出口头申诉，并在仲裁受理口头申诉后 20 分钟内以书面形式（领队签字）将申诉材料和申诉费由领队通过申诉受理员转交仲裁委员会；

9.1.1.2 运动队在本次比赛期间申诉费用第一次 1000 元，第二次 600 元，第三次及以上 400 元，胜诉者退还，败诉者不退还；

9.1.2 申诉内容

9.1.2.1 运动队只能对本队裁判给出的最低有效分进行申诉；

9.1.2.2 运动队关于非本队原因产生的裁判长减分可进行申诉，经鉴定确认证实非本队原因，裁判长减分无效，恢复原成绩；

9.1.2.3 比赛期间有关运动员资格申诉，可向竞赛委员会提交经参赛队领队签字的书面申诉报告；

9.1.2.4 运动员资格最终裁决和处罚权，属于竞赛资格审查委员会。

9.2 仲裁

9.2.1 仲裁委员会对比赛期间受理的申诉，应及时作出裁决。

9.2.2 仲裁委员会根据全国排舞广场舞推广中心竞赛管理办法进行必要的调查核实，召开仲裁会议进行研究，仲裁委员会成员如与申诉队有关联，应及时回避。

9.2.3 判定裁判员正确的，运动队必须坚决服从，所交申诉费不退回。

9.2.4 如果判定属于裁判员错误的，仲裁委员会可视情况把处理意见反馈总裁判长，由总裁判长对裁判员进行教育或处分；对错误情节严重的，裁判员可取消其比赛执法资格并报组委会另行处理，并由仲裁委员会责成裁判长提出最终修改意见，运动队所交申诉费全额退回。

9.2.5 仲裁委员会的决定为最终裁决，即时生效；仲裁决定以书面形式报竞赛委员会备案。